백글의
100초로 익히는
백점 글씨

백글의 100초로 익히는
백점 글씨

초판 1쇄 발행 2024년 06월 25일
　　　3쇄 발행 2025년 02월 05일

지은이 백글(김상훈)
발행인 백명하
발행처 도서출판 이종
출판등록 제 313-1991-16호
주소 서울시 마포구 월드컵북로1길 50 3층
전화 02-701-1353
팩스 02-701-1354

편집 권은주 강다영 신상섭 | **디자인** 오수연 | **일러스트** 임주현
기획마케팅 백인하 신상섭 임주현 | **경영지원** 김은경

ISBN 978-89-7929-415-6 (15650)

* 도서출판 이종은 작가님들의 참신한 원고를 기다리고 있습니다.
* 이 도서는 친환경 식물성 콩기름 잉크로 인쇄하였습니다.

미술을 읽다, 도서출판 이종
WEB www.ejong.co.kr
BLOG blog.naver.com/ejongcokr
INSTAGRAM @artejong

글씨는 절대로 타고나는 게 아닙니다

백글의 100초로 익히는

백글(김상훈)
지음

EJONG

100초 사용법

100초 안에 익혀요

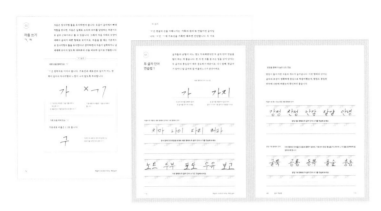

이 책의 각 항목들의 내용은 대략 100초 내외로 읽고 파악할 수 있는 분량으로 구성되어 있습니다. 빠르고 쉽게, 그리고 제대로 글씨 쓰는 법을 배워 보세요.

책과 함께 보면 더 좋아요

QR 코드를 찍어 백글의 유튜브 채널
(www.youtube.com/@100GL)의 동영상도 감상해 보세요!

같은 글씨도 이렇게 다릅니다

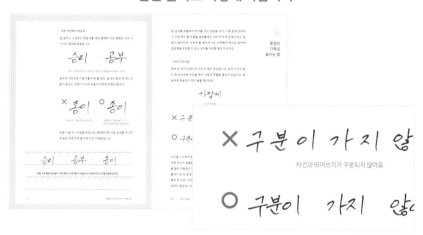

책에서 알려주는 글씨 쓰기 원리와 약속이 적용되지 않은 예문은 X, 적용하여 교정한 예문은 O 표시로 구분해두었습니다. 두 예문을 비교하며 본문 내용을 확인해 보세요. 더 빠르게 글씨의 문제점을 파악하고 바르게 고칠 수 있을 거예요.

이 책은 글씨체 따라 쓰기 교본이 아닙니다

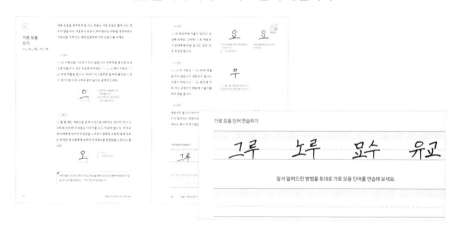

하지만 책을 읽다 보면 바로 글씨 연습을 해보고 싶은 마음이 들 거예요. 3장과 4장에는 빗금 처리한 윗 여백과 중심선, 밑줄이 그어진 약간의 글씨 연습공간이 마련되어 있습니다. 다른 지면에 글씨를 쓸 때도 이 선들을 떠올리며 써보면 가이드가 되어 보다 균형 잡힌 글씨를 쓸 수 있을 거예요.

나, 진짜
바뀔 수 있을까?
글쓰기 교정 전과 후

**11세
여자 아이
손글씨**

교정 전

앗 어쩌지 엄마의 자물쇠가 풀렸어

숙제도 못 했는데 화산이 폭발한다

잠가 줘 열쇠로 콩콩 화나는 마음 묶어줘

교정 후

앗 어쩌지 엄마의 자물쇠가 풀렸어

숙제도 못 했는데 화산이 폭발한다

잠가 줘 열쇠로 콩콩 화난 마음 묶어줘

**17세
남학생
손글씨**

교정 전

그제는 알콩달콩 어제는 우당탕

놀다가 싸우다가 이야기도 안한다

토라진 친구 마음을 어떻게 찾아오지,

교정 후

그제는 알콩달콩 어제는 우당탕

놀다가 싸우다가 이야기도 안 한다.

토라진 친구 마음을 어떻게 찾아오지.

그동안 남녀노소 참 많은 분의 글씨를 교정해 드렸습니다. 당연히 실패하신 분은 단 한 명도 없었고요. 내 글씨의 문제점을 파악하고, 좋은 균형을 이해하고, 몸이 기억할 수 있도록 반복하는 세 단계만 거친다면 누구나 과거에 비해 멋진 글씨를 쓸 수 있답니다. 글씨 연습에 마음이 지칠 때에는 다른 사람들의 글씨가 어떻게 변화했는지 살짝 엿보며 다시금 의지를 불태워 보세요.

13세 여자 아이 손글씨

교정 전

그제는 알콩달콩 이제는 우당탕

놀다가 싸우다가 이야기도 안한다.

토라진 친구 마음을 어떻게 찾아오지.

교정 후

그제는 알콩달콩 어제는 우당탕

놀다가 싸우다가 이야기도 안 한다.

토라진 친구 마음을 어떻게 찾아오지.

29세 여성 손글씨

교정 전

흰 바탕색 그 위를 빨간색과 파란색

동서남북 꽉 채게 검은색 괘를 그려

쓱삭 쓱 맑은 바람이 마지막 덧칠하지.

교정 후

흰 바탕색 그 위를 빨간색과 파란색

동서남북 꽉 차게 검은색 괘를 그려

쓱삭 쓱 맑은 바람이 마지막 덧칠하지.

**34세
여성
손글씨**

교정 전

그제는 알콩달콩 어제는 우당탕

놀다가 싸우다가 이야기도 안 한다.

토라진 친구 마음을 어떻게 찾아오지.

교정 후

그제는 알콩달콩 어제는 우당탕

놀다가 싸우다가 이야기도 안 한다.

토라진 친구 마음을 어떻게 찾아오지.

**30세
남성
손글씨**

교정 전

커피콩 곱게 갈고 뜨거운 물 부으면

새하얀 컵 속에서 거품이 돌아다녀

아마도 우리 학교 갔을 때 엄마만 마시겠지

교정 후

커피콩 곱게 갈고 뜨거운 물 부으면

새하얀 컵 속에서 거품이 돌아다녀

아마도 우리 학교 갔을 때 엄마만 마시겠지.

64세 여성 손글씨

흰 바탕색 그 위를 빨간색과 파란색

동서남북 꽉 차게 검은색 괘를 그려

쓱삭 쓱 밝은 바람이 마지막 덧칠하지

흰 바탕색 그 위를 빨간색과 파란색

동서남북 꽉 차게 검은색 괘를 그려

쓱삭 쓱 맑은 바람이 마지막 덧칠하지

86세 남성 손글씨

그제는 알콩달콩 어제는 우당탕

놀다가 싸우다가 이야기를 안 한다,

토라진 친구 마음을 어떻게 찾아오지.

그저는 알콩달콩 어제는 우당탕

놀다가 싸우다가 이야기도 안한다

토라진 친구마음을 어떻게 찾아오지

글씨체를
따라 쓰면
실력이 늘까요?

무분별하게 따라 쓰기 연습을 하는 것은 지양해야 합니다. 이 책을 집필할 때도 단순 따라 쓰기 교재가 되지 않는 것을 최우선해서 기획하였고요. 초심자에게 글씨체 따라 쓰기는 큰 효과가 없습니다. 그 이유를 지금부터 설명해 드릴게요.

잘못된 습관을 덜어내는 것이 우선이므로

초심자는 가장 먼저 손을 움직이는 자세, 습관, 리듬 등을 바르게 고쳐야 합니다. 좋은 것을 따라서 하기보다는 좋지 않은 습관부터 덜어내는 것이 중요합니다. 나쁜 습관을 덜어내지 않고 따라 쓰기만 하다 보면 아무리 연습해도 결국 본래의 내 글씨로 돌아오게 될 테니까요.

글씨에 대한 기준을 세우자

나의 나쁜 습관들을 덜어냈다면 이제는 채울 시간입니다. 물론 이 때도 따라 하고 싶은 글씨체를 무작정 연습하는 것은 추천하지 않습니다. 먼저 글씨에 대한 좋은 균형과 원칙을 학습하고 경험해 보며 채우는 것이죠. 마치 여러분이 이 책을 정독하는 것처럼요. 이렇게 연습을 진행하다 보면 글씨를 쓰는 나만의 원칙과 의도가 생기게 됩니다.

따라 쓰기는 상급자의 연습법

글씨를 표현해 내는 실력과 의도를 이해하는 시야가 늘어났을 때 비로소 예쁜 글씨체를 따라 쓰는 연습을 하는 것을 추천합니다. 단순히 따라만 썼을 때와는 다르게 더 많은 정보와 기준들을 발견하게 되어 아마 놀라게 될 거예요. '아, 이런 장점들 때문에 내가 이 글자를 예쁘다고 생각했구나' 하고 깨닫는 분석력이 있어야 비로소 그 글씨체를 나만의 것으로 흡수할 수 있답니다.

마라톤을 완주하고 싶은 사람은 제대로 호흡하며 달리는 법부터 배우는 게 옳습니다. 무작정 금메달리스트의 달리는 모습을 따라 하는 게 아니라요. 글씨에서는 제 글이 여러분께 숨 쉬는 법과 나아가는 법을 전달할 수 있기를 바랍니다.

일러두기

글씨 연습과 원칙을 이야기하기 전에, 이 책에서 사용되는 용어와 그 의미를 설명하겠습니다. 본문을 읽다가 낯선 용어를 발견하면 이 페이지로 돌아와 그 의미를 확인해 보세요.

자음	'ㄱ, ㄴ, ㄷ, ㄹ, ……ㅍ, ㅎ, ㄲ, ㄸ, …'등 19자의 글자	
모음	'ㅏ, ㅑ, ㅓ, ㅕ, ㅜ, ㅠ, ㅡ, ㅣ ……'등 21자의 글자	
받침	한글을 적을 때 모음 글자 아래에 받쳐 적는 자음자	받침
재료	글씨를 구성하는 요소인 자음과 모음	
획	글씨에서 한 번 그은 선	
기둥	자음과 모음의 세로 방향의 획	방
가로 형태 글자	자음을 모음 위에 올려놓은 가로 형태의 글자	스포츠
세로 형태 글자	자음이 왼쪽, 모음이 오른쪽에 나란히 배치된 세로 형태의 글자	미나리
대장글자	내가 쓰려는 문장의 맨 앞에 자리한 글자. '안녕하세요.'를 예로 들면 '안'이 대장글자	안녕하세요.

얼굴 이모티콘

'? 이모티콘'과 'Not bad 이모티콘'은 아주 잘못 쓰지는 않았지만 보기 좋지 못한 예문에 붙어 있습니다. 이를 더 보기 좋게 다듬었거나 추천하는 글씨 쓰기 방식의 예문에는 'Good 이모티콘'이 붙어 있으니 참고하여 글씨를 써 보세요!

몸통	모음의 세로선	몸통 ㅏ 팔
팔	모음의 가로선	
가볍게 쓰는 선	끝을 뾰족하게 날리듯이 쓰는 선	///////
무겁게 쓰는 선	끝까지 침착하게 같은 굵기로 쓰는 선	///////
기울기	글씨 분위기에 따라 글씨의 가로선에 주는 기울임	곰돌이
초성	음절 첫머리에 오는 자음. '님'에서 'ㄴ' 이 초성에 해당	님
가독성	글자가 얼마나 쉽게 읽히는지의 정도	
자간	글자와 글자 사이의 간격	간격
띄어쓰기	글을 쓸 때 단어 또는 의미 단위로 간격을 벌리는 표기법	잘 ✓ 안 ✓ 돼요

차례

1장

내 글씨는
왜 안 예쁠까?

2장

그냥 많이 쓰면 되는 것 아닌가요?

1장 '⑦ 선이 삐뚤어져서 속상해요' 관련 영상 보기

< 왜 내가 쓰면 맨날 삐뚤어질까??!?! >

URL https://m.site.naver.com/1oSTa

1장

내 글씨는
왜 안 예쁠까?

글씨를 개선하고 싶다면, 초심자는 좋은 것을 따라하는 것보다 좋지 않은 점부터 덜어내야 한다고 말씀드렸죠? 그렇다면 내 글씨에 덜어내야 할 점은 무엇인지, 내 글씨의 문제점부터 진단해 보고 해결책을 찾아 시원하게 해소해 보겠습니다.

글씨가
자꾸
올라가요

글씨가 올라가는 현상은 사실 지극히 자연스러운 일입니다. 글씨를 쓰는 팔이 오른쪽으로 치우친 비대칭 운동이므로 진행 방향이 우상향할 수밖에 없지요. 이런 진행이 지나치면 올라가는 글씨의 느낌이 나기 쉽습니다. 이를 방지하기 위한 몇 가지 대책을 알아보겠습니다.

× 공주마마납시오

○ 공주마마납시오

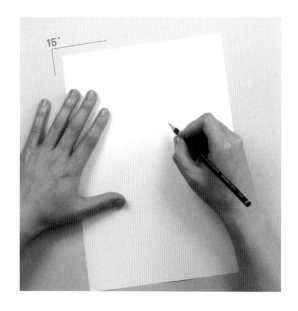

종이를 15도 정도 비스듬하게 두자

글씨가 올라가는 것은 각 글자의 바닥이 점점 위로 올라가기 때문입니다. 바닥이 점점 올라가고 있다는 얘기는 글씨의 시작점이 점점 올라가고 있다고 보아도 무방하겠죠. 종이를 똑바로 두고 쓰면 글씨의 시작점이 올라가기 쉽습니다. 이럴 때는 쓰는 종이를 오른쪽이 위로 올라가도록 15도 정도 비스듬하게 놓고서 글씨를 쓰는 편이 좋아요.

펜촉은 10시 방향

그다음 자세를 점검해야 합니다. 손날이 종이에 닿은 상태가 아니라 손이 엎어지듯이 펜을 잡고 글씨를 쓰게 되는 경우가 있습니다. 이상적인 펜의 방향은 10시 방향을 바라보아야 합니다. 하지만 손이 엎어지면 펜은 12시 방향을 향하게 돼요. 펜이 위쪽을 가리키고 있으면 자연히 시작점이 올라가기 쉬우므로 글씨가 올라가는 원인이 된답니다.

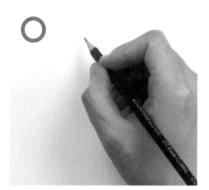

펜의 방향은 10시 방향

12시 방향

앞 단어의 꼭대기를 잘못 판단하여
올라가고 있어요

초성을 주의하자

기울기를 연출하는 과정에서 함정에 빠지기 쉬워요. 20쪽의 예문의 '공주'를 예시로 살펴보겠습니다. '공' 자를 쓰고 나서 '주' 자를 쓰기 위해서는 시작점이 꼭대기까지 올라야 할 거예요. 하지만 그 꼭대기를 'ㄱ'의 정상으로 판단하면 글씨가 올라가고 맙니다. 기울기를 많이 연출하는 글씨일수록 이런 실수를 범하기 쉬우니 초성의 시작 위치를 특히 주의해야 합니다.

글씨가
자꾸
내려가요

글씨가 올라가는 현상에 비해 점점 내려가는 현상은 더 많은 원인이 존재합니다. 그러므로 점검하고 수정해야 할 부분도 다방면이겠죠. 이번 장에서 안내해 드리는 항목들과 4장의 '글씨 연습법' 내용도 함께 참고해 보세요.

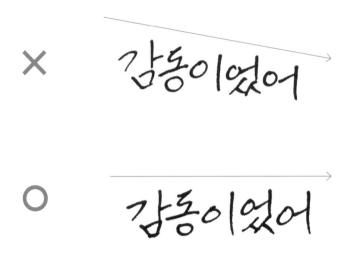

나무를 보지 말고 숲을 보라

먼저 신경 써야 할 부분은 얼마나 대장글자를 세심하게 관찰하느냐에 달려있습니다. 대체로 단어나 문장이 길어지면 대장글자는 잊은 채 바로 앞 글자만 보면서 글씨를 쓰게 됩니다. 바로 앞 글자와 큰 차이가 생기지 않게 쓰므로 글씨의 높낮이에 격차가 생기는 것을 인지하지 못할 거예요. 결국 문장을 완성하고 난 뒤에야 문장의 시작과 마지막의 높낮이가 크게 다름을 깨닫고 놀라는 경우가 적지 않죠. '나무를 보지 말고 숲을 보라'는 말처럼 대장글자를 통해 글자를 전개하는 전체적인 영역을 관찰해야 점점 내려가는 글씨가 나오지 않을 거예요.

손목이 꺾이지 않도록

글씨가 자꾸만 내려간다면 손목이 몸 안쪽으로 꺾이지는 않았는지 확인해야 합니다. 펜이 10시 방향이 아니라 8시, 7시 방향으로 틀어져서 몸쪽을 가리키고 있다면 손목이 많이 꺾여 있는 것입니다. 손목이 꺾이면 펜을 움직일 수 있는 가동 범위가 작아져서 글씨가 점점 아래쪽으로 떨어질 확률이 높아요.

> 자세가 바르지 못하면 이후에 언급할 '회복력'에도 문제를 일으키기 때문에 편하게 글씨를 전개할 수 있는 손목 각도를 유지하는 편이 좋습니다.

시작점을 확인하자

글씨가 점점 내려가는 또 하나의 큰 이유는 시작점이 점점 내려간다는 것이겠죠. 22쪽 예문의 '감동'을 예로 들면, '감' 자를 쓰고 나서 '동'을 시작하기 위해서는 굉장히 높은 지점으로 펜을 이동해야 하는데 오른손은 아래로 나아가려는 관성이 생겨서 다시 위로 올라가는 진행이 다소 부담스럽게 느껴진답니다. 그래서 보통은 얼마 올라가지 못하고 낮은 위치에서 '동' 자를 쓰기 시작하게 돼요. 이런 현상이 야금야금 쌓여서 글씨가 내려갑니다. 이럴 때는 내가 원하는 균형을 만들 수 있도록 오른손을 제 위치로 회복시키는 힘, 회복력을 발휘하여 과감하게 시작점을 끌어올려야 합니다. 그래야 비로소 내려가는 글씨들을 바로 잡을 수 있습니다.

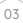

글씨가
점점
커져요

긴 단어나 문장을 쓸 때 글자끼리의 높낮이는 크게 변하지 않는데 글씨의 크기 자체가 달라져서 고민하는 분들도 많습니다. 그중 뒤로 갈수록 글자 크기가 점점 커지는 경우는 어떤 때 발생하는지 이야기해 보겠습니다.

자음의 크기

글자의 크기는 자음의 크기에 달려있다고 보아도 무방합니다. 그렇기에 자음의 크기가 점차 커진다면 글씨도 점점 커질 수밖에 없죠. 특히 'ㄹ, ㅂ, ㅊ, ㅌ, ㅍ, ㅎ' 등은 선이 많아서 크기가 커지기 쉽습니다. 다른 자음들과 비슷한 크기를 유지하는 것이 중요하고 설사 크기가 조금 커졌다고 해도 다음 글자에서 빠르게 원래의 자음 크기대로 복구하는 감각이 필요합니다.

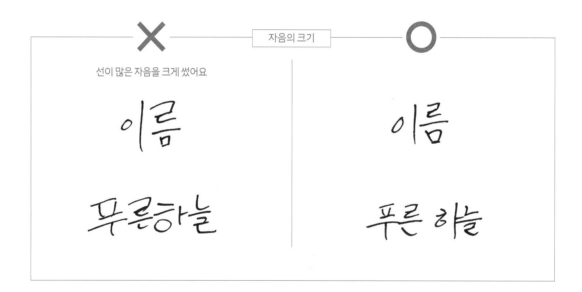

손의 위치

둘째로는 받침이 들어가는 글자를 쓸 때 발생하는 문제들입니다. 우선 필요 이상으로 손이 높은 곳으로 올라가서 글자가 커질 때가 있어요. 받침 세로 형태의 글자일 때 지나치게 높은 곳에서부터 모음을 쓰는 경우가 있답니다. 그러면 글씨의 윗부분이 툭 튀어나와서 글자가 커지게 됩니다.

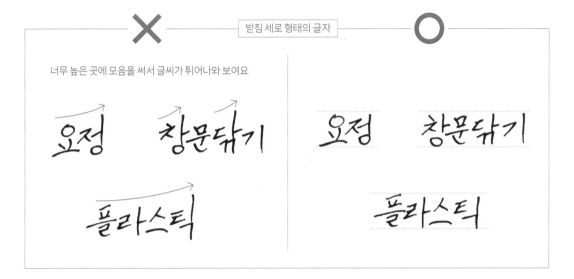

재료 사이의 간격

또한, 받침 가로 형태의 글자는 재료 사이의 거리가 너무 멀어져서 글자가 커지는 경우도 발생해요. 이 역시 지나치게 높은 곳에서 글자를 시작했기 때문이죠. 혹은 'ㅜ'나 'ㅠ'를 쓸 때 기둥이 너무 길어져서 글자가 커질 우려도 있답니다.

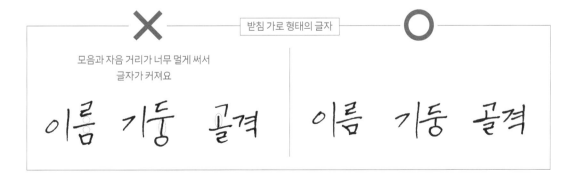

받침의 크기

마지막으로 받침 자체가 커질 때도 문제가 발생합니다. 글씨를 마무리하는 과정에서 힘껏 던지는 습관을 갖고 있다면 받침의 크기를 조절하기 어렵습니다. 받침은 신기하게도 약간 작아진다고 해서 글자 크기에 영향을 주지는 않지만, 살짝 커지면 글자가 시각적으로 비대해 보이므로 받침의 크기를 조절하여 쓰는 습관을 들이는 것이 좋습니다.

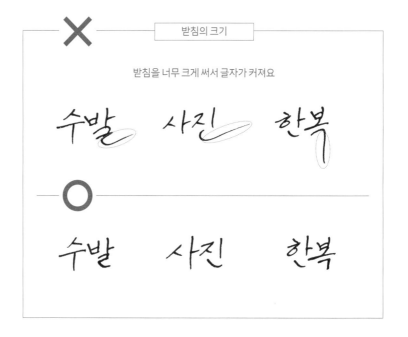

 백글의 100초로 익히는 백점 글씨

단어나 문장을 쓸 때 첫 글자 정도는 크기가 살짝 커도 상관없답니다. 오히려 강조하는 느낌을 주기 위해서 의도적으로 첫 글자를 크게 쓸 때도 있습니다. 하지만 글씨가 점점 작아지는 건 지양해야 합니다.

알맞은 자음의 위치

우선 자음 위치들이 알맞게 조정되었는지 확인하는 것이 좋습니다. 이를 위해선 가로 형태, 세로 형태, 받침 가로 형태, 받침 세로 형태의 각각 정확한 초성 위치를 알아야 합니다. 위치와 관련된 원칙은 뒤에서 자세히 설명하므로, 여기선 가볍게 그 현상을 분석만 하겠습니다.

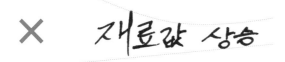

자음의 시작이 낮고 자모음이 붙어서
글자가 작아져요

낮은 위치에 자음을 쓰거나, 모음과 가까운 위치에 자음을 쓰면 점점 글씨가 작아지는 현상이 벌어집니다.

글자의 크기는 자음의 크기와 밀접한 관련이 있으나 모음의 역할도 매우 중요합니다. 실질적으로 글자의 키와 너비에 관여하는 것은 모음이니까요.

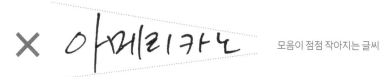

모음이 점점 작아지는 글씨

○ 아메리카노

단어와 문장이 길어질수록 모음을 소홀하게 쓰게 되는 경우가 있습니다. 자음의 위치나 모양에 몰두하다 보면 비교적 간단한 모음들은 대강 쓰고 넘어가려는 마음이 생기지요. 항상 모음은 자음을 품어줄 수 있을 정도로 넉넉하게 써야 글씨가 작아지는 현상을 막을 수 있답니다.

관성을 이겨내자

점점 글씨가 작아지는 이유도 넓게 보면 회복력과 관련이 있습니다. 자음을 제 위치에 쓰고, 모음을 넉넉한 길이로 쓰려면 관성을 이겨내고 손이 올바른 곳으로 거슬러 가도록 움직여야 합니다. 하지만 글자가 거듭될수록 힘이 들고 조금 귀찮은 마음 때문에 편한 방향으로만 손이 움직이게 되는 현상이 벌어집니다. 자꾸만 글씨가 작아지고 있다면 관성을 이기지 못하고 어물쩍 넘어가듯 글씨를 쓰고 있는 것은 아닌지 엄격하게 점검해야 합니다.

글씨가
들쑥날쑥해요

글씨의 꼭대기부터 바닥까지를 글자의 키라고 부릅니다. 글씨의 높이가 서로 어울리지 않으면 글씨가 들쑥날쑥해 보이죠. 이는 다양하고 복합적인 요인들이 있는데, 크게 3가지 버릇 때문입니다.

모음을 위로 툭 튀어나오게 쓴다

세로 형태의 글자는 자음을 품기 위해 모음이 위쪽에서부터 내려오는 게 맞지만, 상하 대칭이 망가질 정도로 지나치게 높은 곳에서 모음을 시작하면 꼭대기가 툭 튀어나와 보이므로 글씨의 키를 맞추기 어렵습니다. 이 습관은 특히 받침이 있는 세로 형태의 글자를 쓸 때 자주 발생하므로 주의해야 해요.

모음이 위로 튀어나와요

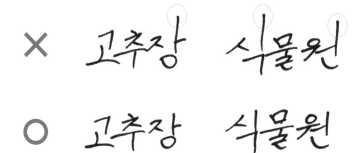

모든 자음을 똑같은 위치에 쓴다

각 글자 형태에 맞는 초성의 위치를 선점해 주어야 글씨의 키를 맞추기 쉽습니다. 모든 자음의 크기를 같게 해야 한다는 원칙을 염두에 두고 연습하다 보면, 나도 모르게 자음의 위치까지 비슷하게 쓰게 되는 경우가 있습니다. 같은 형태의 글자가 아니라면 자음들을 각자 다른 곳에서 시작해야 한다는 사실을 잊어서는 안 됩니다.

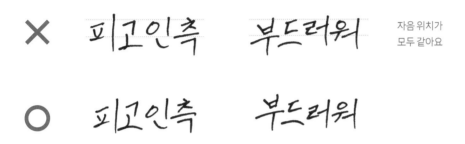

자음 위치가
모두 같아요

받침이 있든지 없든지 세로 모음을 똑같은 키로 쓴다

받침이 없는 글자는 받침이 있는 글자에 비해 키가 작아질 우려가 큽니다. 받침의 크기만큼 손해를 보니까요. 이를 보완하기 위해 받침 없는 글자는 세로 모음을 크게 써주어서 다른 글자와 키를 맞출 수 있도록 해야 합니다. 자음의 크기를 동일하게 맞추다 보니 모음의 크기까지도 동일하게 쓰게 되는 습관이 있는 건 아닌지 점검해야 합니다.

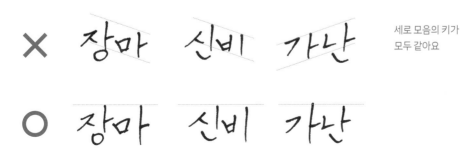

세로 모음의 키가
모두 같아요

글씨가
중구난방이라서
읽기가
힘들어요

글자들의 높이가 같아지면 글씨 크기가 균등해질 거라고 착각하는 경우가 있습니다. 쉽게 말해, '키가 다 똑같으면 크기가 같은 거 아닌가?'라는 생각이죠. 하지만 위아래 높이뿐만 아니라 좌우 가로 폭까지 같아야 비로소 우리는 글자의 크기를 맞추었다고 인식합니다. 글자의 굵기를 고려하면서 글씨를 쓰려면 어떠한 요소가 활용되는지 알아야 합니다.

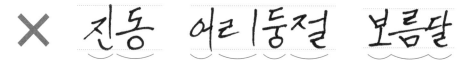

높이는 같지만 폭이 달라 크기가 달라요

세로 형태

먼저 세로 형태를 살펴보겠습니다. 받침의 유무와 상관없이 세로 형태의 글자에서는 공통적으로 적용되는 원리가 있습니다. 바로 '자음과 모음 사이를 자음 하나만큼 벌려서 쓴다'는 것입니다. 터무니없이 자음과 모음이 좁게 붙거나, 과도하게 여백을 벌리게 되면 그만큼 글씨 폭이 망가지게 될 거예요.

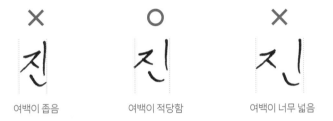

여백이 좁음 여백이 적당함 여백이 너무 넓음

가로 형태

가로 형태의 글자는 모음이 글씨 폭에 직접적으로 영향을 미칩니다. 가로선 길이로 글자의 폭을 조절할 수 있어야 합니다. 가로 모음이 지나치게 짧으면 글씨 폭이 좁아지는 문제도 생기지만 이후에 다룰 '모음이 자음을 품어야 한다'는 약속에도 어긋나므로 특히 주의해야 합니다.

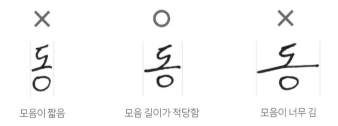

모음이 짧음 모음 길이가 적당함 모음이 너무 김

선이
삐뚤어져서
속상해요

글씨 교정 수업을 하다 보면 학생분들은 선이 삐뚤어질 때 가장 속상해하는 것 같습니다. 어떻게 해야 글씨가 예뻐지는지 머리로는 그 방법들은 이해하고 있는데 원하는 대로 선을 표현하지 못하는 손이 야속하게 느껴지는 모양이에요. 깔끔한 선을 쓰기 위한 방법은 두 가지가 있습니다.

필력을 쌓는다

선이 삐뚤어지는 것이 싫어 천천히 펜을 끌고 가면 오히려 손이 더 떨립니다. 글씨를 쓰는 박자감도 없어지고 손가락에 힘도 더 많이 들어가게 되니까요. 어느 정도는 부담을 내려놓고 오른손이 편하게 쓸 수 있게끔 믿어주는 마음가짐도 필요합니다. 깔끔한 선은 곧 글씨의 경력, 즉 필력과도 연결됩니다. 필력이란 글씨의 획에서 드러나는 힘이나 기세를 말하죠. 무조건 많이 써야 실력이 는다는 뻔한 말씀을 드리려고 꺼낸 이야기가 아닙니다. 오히려 자꾸 쓰다 보면 반드시 선의 느낌은 좋아질 수밖에 없으므로 안심하라는 차원에서 드리는 말씀입니다.

손과 손목의 자세

선이 삐뚤어지지 않게 쓰는 목표에만 매몰되면 손과 팔에 불필요한 힘이 많이 들어가게 됩니다. 이때 손목을 꺾어 쓰는 문제가 빈번하게 발생합니다. 필력이 생기기도 전에 의도적으로 자세를 변형해서 곧은 선을 쓰려는 것이죠. 팔꿈치부터 손목까지는 일자를 유지해야 하고, 펜 끝이 10시 부근을 가리키게끔 잡는 것이 올바른 자세라는 것을 잊지 마세요. 선을 쓰는 순간에는 일정 부분을 직관에 맡긴 상태로 편하게 써주세요. 지나치게 몰입해서 쓰지 않는 것이 가장 중요하답니다.

> 선을 익히는 과정에서 가볍게 쓰기와 무겁게 쓰기를 적절하게 섞어보는 것도 많은 도움이 될 거예요. 특히 세로로 내리는 선들은 질질 끌고 내려오기보다는 미끄러지듯이 써야 깔끔하게 잘 표현됩니다.

무언가 정돈이 되어 있지 아니하고 어수선하다고 할 때, 우리는 지저분하다는 표현을 씁니다. 마찬가지로 글씨도 마땅히 정리되어야 하는 부분에서 오차가 생기거나 통일감이 깨져 있으면 지저분하다고 할 수 있겠죠? 깔끔한 글씨 쓰기는 3가지가 중요합니다.

글씨가 지저분해요

여백의 중요성

여백이 주는 여러 효과 중 하나가 바로 깔끔함입니다. 여백이 균등하지 않거나 터무니없이 부족해서 검은 부분만 많이 보인다면 글씨가 답답하고 지저분해 보일 수 있습니다. '여백의 미'라는 말이 있듯이 선 자체는 반듯하더라도, 여백 없이 달라붙은 선은 시각적으로 아름다움이 느껴지지 않습니다.

× 램프 글씨

여백이 고르지 못하고 달라붙어 있어요

○ 램프 훨씬

마감의 중요성

또한, 글씨의 마감이 아쉬우면 지저분해 보이기도 합니다. 글씨 마감이 아쉬운 첫 번째 경우는 선의 끝과 끝이 만나지 않아 미완성의 느낌이 날 때, 두 번째 경우는 선이 서로 어긋나고 넘어가서 불필요한 부분이 생길 때입니다. 이런 상황은 손의 능력보다 마음이 성큼 앞서서 급하게 글씨를 쓸 때 많이 발생합니다. 선의 끝과 끝을 어느 정도 통제할 수 있을 때까지는 속도를 낮추어서 연습하는 편이 좋습니다.

× 만화 찬밥

미완성 느낌이 나요 불필요한 부분이 생겼어요

○ 만화 찬밥

가로선의 기울기 통일

기울기도 전체 통일감에 큰 영향을 미칩니다. 글씨 가로선들의 기울기가 제멋대로라면 읽는 이가 난잡함을 느낍니다. 기울기의 정도는 상관없습니다. 수평도 좋고 완만한 경사도 좋으며 가파른 것도 매력이 있어요. 그러나 첫 번째 선을 통해 기울기를 정했다면 이후 모든 가로선의 기울기를 통일시키려는 노력이 중요합니다. 선들이 서로 평행하고 질서정연하면 깔끔하게 보여 지저분한 느낌이 사라집니다.

✕ 평화주의자 근현대사

기울기가 모두 달라 난잡해요

○ 평화주의자 근현대사

수전증이라고 진단받을 정도의 심각한 수준이라면 의학적인 치료가 필요하겠지만, 대부분의 손 떨림은 마음의 긴장 때문에 발생하는 일시적인 현상입니다. 특히 악필인 분들은 '글씨가 내 콤플렉스'라고 생각하다 보니 더욱이 그렇겠지요. 손 떨림을 막기 위한 몇 가지 조언을 드리겠습니다.

억지로 힘을 주지 말자

우선은 연습할 때 손 떨림이 있다면 이를 억지로 힘을 주어 붙잡으려고 하면 안 됩니다. 이는 임시방편에 불과하며 오히려 불필요한 힘이 낭비돼서 손이 금방 지칩니다. 그만큼 더욱 떨리게 되겠죠. 또 힘을 주는 과정에서 펜을 꾹꾹 눌러서 쓰게 되는 나쁜 습관이 생기므로 후에 글씨를 연출할 때 장애물이 하나 더 생기는 셈입니다.

한 가지 목표만 생각하자

떨림은 대부분 불안함과 불안정한 상태에 기인하므로 머릿속에 정확한 목적의식을 갖는 것이 중요합니다. 손 떨림에만 집중하면 '떨지 않고 반듯하게 선을 만들어야 해'라는 목표가 최우선이 되어, 오히려 떨림이 개선되지 못하고 글씨 연습의 효과까지 떨어집니다. 세로선과 똑같은 비율로 가로선을 써야겠다, 바닥까지 닿도록 정확하게 선을 내리겠다 등 구체적인 목적으로 시선을 돌려 연습한다면 손 떨림이 줄어들고 글씨 연습을 하는 재미가 붙을 것입니다.

보조선을 적극 활용하자

모눈종이 공책을 사용하면 촘촘한 격자무늬를 따라 획을 연습할 수 있지요. 눈과 손이 따라갈 수 있는 보조선이 지면에 가득하므로 심리적으로도 안정되고 이 보조선들은 실제로 글씨 연습에도 큰 도움이 됩니다. 편안한 마음으로 연습을 거듭한다면 금세 자신감이 붙어 손 떨림이 줄어들 것입니다.

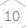

10

날리는 습관을
고치고 싶어요

누군가 '내 글씨를 망치는 가장 빠른 방법이 무엇인가요' 묻는다면 저는 마무리를 던지는 습관이라고 대답할 거예요. '유종의 미'라는 말처럼 정성스럽게 시작했던 글자도 끝을 던지면 뒷심이 풀려버리면서 못난 글자로 전락해버립니다.

성급함에서 비롯된다

글씨를 쓰는 일은 사뭇 피로합니다. 체력적으로 무리가 가는 일은 아니지만 세세한 부분들을 끊임없이 염두에 두고 몰두해야 하기 때문이죠. 이 피로함 때문에 글씨를 쓰는 과정에서 마지막을 던지고 날리는 습관이 생깁니다. 단어 안에서 빨리 다음 글자로 넘어가려는 성급함이 생기거나, 써내야 하는 글자의 양이 많으면 얼른 해치우려는 마음이 생기기 마련이니까요.

'가볍게 쓰기'와의 차이점

던지고 날리는 습관은 '가볍게 쓰기'와는 다릅니다. 가볍게 쓰기는 궁서체에서 붓이 날렵하게 움직이는 멋을 펜으로도 표현하기 위해서 사용합니다. 그래서 약속된 부분에만 분명한 의도를 넣어 쓰지요. 하지만 던지는 습관은 무질서하게 나타나서 글씨가 지저분하게 느껴지고 대충 성의 없게 갈겨쓴 것 같은 느낌도 줍니다. 또 의도가 없어서 지나치게 짧아지거나 혹은 길어질 우려가 있고 방향이 삐뚤어질 확률도 높습니다.

가늘 딸이 고와야 던져서 쓴 예

가는 말이 고와야 가볍게 쓴 예

'ㅏ', 'ㅑ'를 주의하자

'ㅏ'나 'ㅑ'를 쓸 때 팔(가로선)을 던지면 안 됩니다. 작은 부분이지만 글씨의 완성도에 많은 영향을 미치므로 던지지 말고 침착하게 마무리하는 습관을 들여야 합니다.

✕ 안산 가야 'ㅏ', 'ㅑ'를 던져서 썼어요

○ 야산 가야

받침을 신경 쓰자

받침도 되도록 던지는 느낌이 나지 않도록 표현해야 합니다. 획이 많은 복잡한 글자인데 받침의 마지막 선 때문에 완성도를 망쳐버리면 곤란하겠죠? 사소해 보이는 부분일지라도 마지막까지 집중하는 자세가 필요합니다.

받침을 던져 썼어요 ✕ 관록 막점

 ○ 관록 맞절

현재 내 글씨는 어떤 모습일까요

아래 예문을 보고 평소대로 손글씨를 써 보세요.

사랑하는 것은

사랑을 받느니보다 행복하나니라

오늘도 나는 너에게 편지를 쓰나니

그리운 이여 그러면 안녕!

설령 이것이 이 세상 마지막 인사가 될지라도

사랑하였으므로 나는 진정 행복하였네라.

살짝 틀리면
오히려 예쁘다

계속해서 내 마음과는 다르게 엇나가버리는 획들이 참 얄밉죠?
하지만 글씨에서는 '반듯함'만이 꼭 정답은 아니라고
말씀드리고 싶습니다. 반듯한 선, 곧은 획만이 글씨의 핵심을
관통하는 요소라면 사람들은 모두 주머니에 자를 들고 다니면
서 글씨를 썼을 거예요. 하지만 우리는 그런 행동을 하지 않습
니다. 실용성이 매우 떨어질뿐더러 미적으로도 가치가 없기
때문이지요. 분명히 손글씨에는 반듯함 이상의 무언가가
필요한 모양입니다.

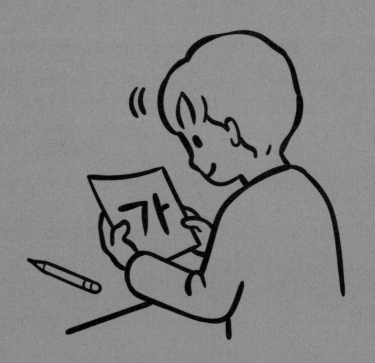

오차와 여유

그것을 오차에서 비롯되는 매력이라고 부르면 어떨까요. 말로 하는 대화도 국어책을 읽듯이 건조하게 말을 하면 재미가 없습니다. 중간에 휴지를 주어 긴장감이나 흥미를 높이기도 하고, 추임새를 넣기도 하면서 말맛을 내기도 합니다. 마찬가지로 글씨도 반듯한 선만을 고집하는 것보다 적당한 흔들림을 매력으로 인정하는 편이 건강한 연습 방법입니다. 분명한 의도와 개념을 적용해서 글씨를 연출했다면 약간의 흔들림은 전혀 문제가 되지 않아요.

재밌는 것은 인쇄나 전송을 위한 폰트를 제작할 때도 이런 오차를 그림처럼 화려한 폰트가 아닌 신문이나 공문서에서 쓰이는 사무적인 폰트인데도 정직한 직선보다는 눈에 거슬리지 않을 정도의 곡률을 넣어서 세련미를 높이고, 자음마다 미세하게 크기를 다르게 하여 균형을 챙기면서 지루함을 없앱니다.
너무 반듯함에만 집착하면 오히려 글씨 연습의 성장 속도가 더뎌집니다. 꿈틀대는 지렁이와 같은 정도만 아니라면 적당한 오차는 내 글씨만의 고유한 매력이 된다는 사실을 꼭 기억해 주세요.

2장 '④ 연필 잡는 법' 관련 영상 보기
< 초심을 다잡으며 연필도 잡아보자 >

URL https://m.site.naver.com/1oSWL

2장

그냥
많이 쓰면
되는 것
아닌가요?

무턱대고 노트 가득 빽빽이 열심히 글씨를 쓰면
손만 아플 뿐입니다. 운동하기 전에 몸풀기부터
하듯이 글씨 쓰기 연습도 마음가짐과 준비 운동이
필요합니다. 이번 장은 본격적인 글씨 연습 전에
알아두면 좋을 내용을 2편으로 나누어 이야기해
보겠습니다.

그냥 많이 쓰면 되는 거
아닌가요?

- 준비 편

왜 그동안 내 글씨가 예쁘지 않았는지, 또 덜어내야
할 나쁜 점들은 무엇이었는지 파악했다면 이제부터
는 좋은 점을 채울 시간입니다. '당장 험난한 연습이
시작 되나!' 부담을 가질 필요는 없습니다. 연습 전에
당부할 내용들을 풀어내 볼 테니 편하게 읽으며 긴장
부터 풀어 보자고요.

글씨 연습은 몸에 밴 습관을 교정하는 일이에요. 하루아침에 바뀌기 어려운 일이기 때문에 꾸준함이 매우 중요합니다. 여러분이 글씨를 바꾸기로 했다면 얼마나 열심히, 얼마나 효과적으로 연습할지를 고민하기 이전에 얼마나 꾸준히 할 수 있는지부터 고민해야 합니다.

연습은 얼마나 하면 될까요?

하루 십 분이면 충분하다

저는 항상 '연습은 양보다 질이다'라고 강조합니다. 잘못된 자세나 리듬으로 무작정 연습을 시작하면 10장을 쓰든 100장을 쓰든 노동이 되고 맙니다. 그러면 들인 품에 비해 성과가 나타나지 않아 몸과 마음이 금방 지치게 되겠죠. 그래서 제가 추천하는 연습 시간은 하루 10분이에요. 7분도 괜찮고 5분도 괜찮습니다. 부담스럽지 않은 선에서 집중할 수 있는 시간을 만들되 매일매일 시간을 만드는 일이 중요합니다. 매일 식사나 샤워를 하는 것처럼 당연한 일과로 글씨 연습을 편성하는 거예요. 처음에는 따로 시간을 내는 것이 크게 느껴질 수 있지만 집중해서 쓰다 보면 어느새 10분이 넘어버려서 차츰 연습 시간이 자연스럽게 늘어갈 것입니다.

어제보다 눈곱만큼만 오늘보다 솜털만큼만

사실 글씨를 잘 쓰는 법은 굉장히 쉬워요. 어제의 나보다 오늘의 내가 눈곱만큼만 더 잘 쓰면 되거든요. 내일의 나는 오늘의 나보다 솜털만큼만 더 잘 쓰면 되고요. 그 시간이 다음 주가 되고, 다음 달이 되고, 계절이 가고, 한 해가 지나면 우리의 실력은 몰라볼 정도로 성장하게 될 겁니다. 중간에 멈추지만 않으면 반드시 승리할 수 있어요. 기억하세요! 여러분의 연습 시간을 정함에 있어서 고려할 핵심은 '내가 얼마나 지치지 않고 오래 실천할 수 있을까'입니다.

02

내 손에
잘 맞는 펜은
무엇일까요?

펜은 손과 종이 사이에서 직접 글자 모양에 관여하는 만큼 커다란 영향력을 가지고 있습니다.

다양한 펜을 써보다 보면 '오 왠지 이 펜 잘 써지는데?' 하고 느껴질 때가 있죠? 손에 맞는 펜을 찾을 수 있도록 그 막연한 느낌을 더욱 세분화해서 펜 고르는 기준을 제시하겠습니다.

잉크의 점도

펜은 볼에 잉크가 묻어가며 굴러서 글씨가 써지는 구조기 때문에 잉크가 끈적끈적합니다. 잉크의 점성이 적당하면 펜을 통제하는 데 도움이 되지만, 점도가 너무 높게 느껴지면 펜을 그을 때 더 많은 힘이 필요해 손에 피로가 쌓이기 쉽습니다. 다양한 펜을 써보며 경험해 보고 점도가 적당한 것을 고르면 됩니다.

펜촉의 굵기

사진과 같은 글씨를 선호하는 분들은 가는 펜으로 쓰는 게 유리합니다. 장점이 훨씬 두드러지거든요.

가는 펜일수록 예리한 느낌이 생기고 굵을수록 글씨를 부드럽게 넘어가게 쓸 수 있습니다.

가는 펜으로는
아기자기한 글씨나 선의 끝과 끝을
꼼꼼하게 잘 맞춰 쓸 수 있어요

아기자기 꼼꼼하게

굵은 펜으로 쓰면
선이 흔들리거나
어긋나는 것이 보완이 돼요

자연스럽게 넘어가는 굵은 펜

펜대의 굵기

마지막으로 펜대의 굵기도 중요합니다. 흔히 '그립감'이라는 표현을 쓰죠? 잡았을 때 얼마큼 편안한가도 좋은 글씨에 영향을 많이 줍니다. 내 손보다 펜이 지나치게 굵직하거나 가늘어서 잡는 게 불편하면 알맞은 점도를 가진 펜이라 하더라도 글씨를 전개하기 쉽지 않을 거예요.

이렇듯 필기감에는 다양한 요소들이 영향을 미치기 때문에 가격이나 디자인을 보고 선택하기보다는 직접 잡아보며 펜을 고르는 편이 좋습니다.

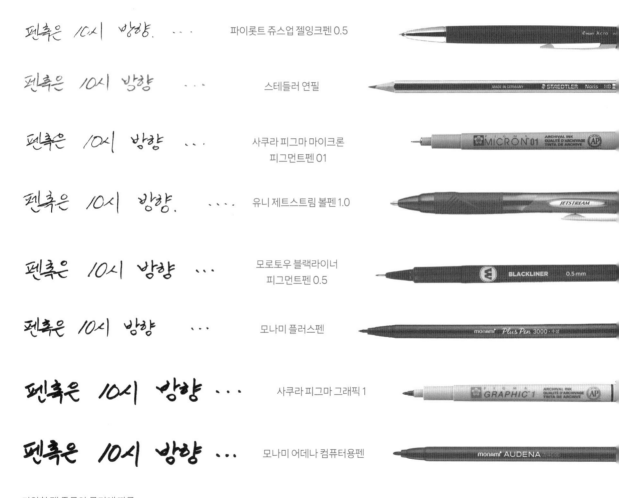

다양한 펜 종류와 굵기에 따른
글씨의 차이를 확인해 보세요

첫 연습은 연필로 하세요

평소 쓰는 도구로 연습을 하는 것도 물론 좋습니다. 다만 필기구를 잡는 자세를 교정할 목적이 있거나 처음부터 제대로 습관을 들이고 싶다면 저는 연필을 추천해요. 깎으면서 써야 하는 번거로움이 있음에도 왜 연필이 최고의 도구인지 몇 가지 이유를 설명하겠습니다.

잡기 편하므로

필기구는 세 손가락으로 잡는 것이 알맞아서 연필이 많이 도움이됩니다. 물론 샤프도 있고, 볼펜도 있는데 연필을 추천하는 것은 플라스틱인 볼펜, 샤프보다는 나무연필을 잡았을 때 손에 부담이 적기 때문입니다. 아직 손이 덜 성장하고 힘 조절이 완벽하지 않은 초등학생들에게 연필을 쓰게 하는 것도 바로 이 때문이죠.

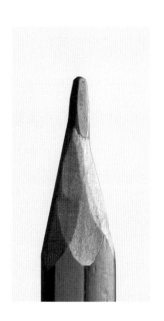

조절하기 쉬우므로

연필심을 구성하는 흑연을 확대해보면 표면이 매우 거칩니다. 그래서 다른 도구보다 종이 상에 마찰이 많이 발생하기 때문에 내가 원하는 지점에서 멈추기가 훨씬 쉽습니다. 볼펜은 볼을 굴리면서 글씨를 쓰는 도구라 연필보다 매우 미끌미끌하고 통제가 어렵게 느껴집니다. 또 사각사각 연필 소리는 글씨 쓰는 박자를 익히는 데 간접적으로 도움을 주는 요소입니다.

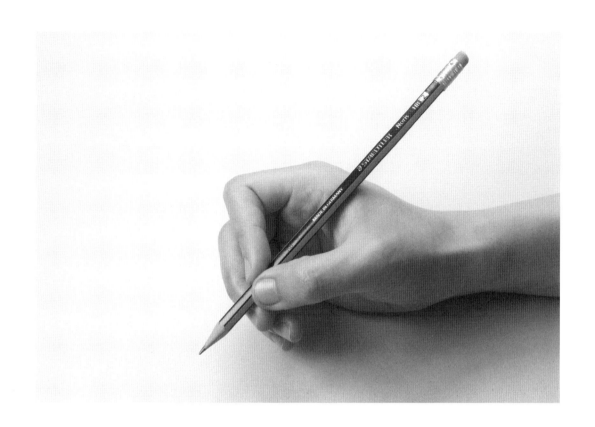

힘의 세기를 알 수 있으므로

글씨를 쓸 때 스스로 불필요한 힘을 주고 있는 것은 아닌지 점검해야 합니다. 연필은 눌러서 쓰면 쓸수록 진해지기 때문에 힘 빼는 연습을 하기 아주 적합합니다. 글씨가 연하게 나올 수 있도록 부드럽게 손을 움직이는 것을 목표로 연습을 해보세요. 진한 글씨가 맘에 든다고 절대 힘을 주어 쓰지 마세요. 2B 이상의 진한 심 연필을 사용해서 힘을 빼서 쓰도록 합니다.

연필 잡는 법

글씨 연습은 운동을 배우거나 악기를 익히는 일과 비슷합니다. 몸의 수행 능력을 발전시켜야 한다는 점에서 그렇죠. 몸으로 하는 연습은 무엇보다 자세가 중요합니다. 본격적으로 연필을 잡는 법을 살펴보겠습니다. 물론 연필뿐 아니라 샤프든 볼펜이든 글씨를 쓸 목적이라면 이 방법으로 필기구를 잡으면 됩니다.

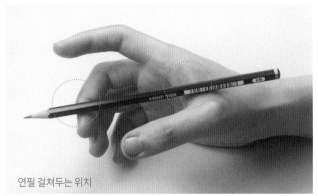

연필 걸쳐두는 위치

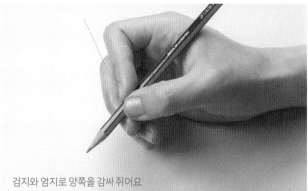

검지와 엄지로 양쪽을 감싸 쥐어요

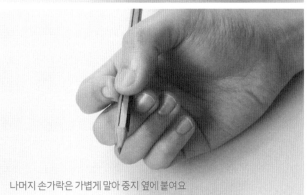

나머지 손가락은 가볍게 말아 중지 옆에 붙여요

연필은 엄지, 검지, 중지. 세 손가락으로 잡습니다. 그래야 연필을 잡기 편해요.

검지와 엄지 중에 어느 하나가 튀어나오지 않도록 앞 선을 정렬합니다. 검지와 엄지 중 한쪽이 지나치게 튀어나오면 힘의 균형이 깨지기 때문에 더 많은 힘을 쓰는 쪽의 손가락이 빨리 지칠 겁니다. 손가락이 먼저 지치면 연결된 손바닥, 손목, 팔뚝에도 무리가 오게 되고 결과적으로 글씨를 쓰는 일이 매우 버겁게 느껴질 것입니다.

> 주먹을 꽉 쥐면 팔이 긴장되고 그만큼 글씨를 쓸 때 힘이 많이 들어가게 됩니다. 손으로 달걀을 감싸 쥐듯이 공간을 만들면 됩니다.

손목이 꺾이면 아치 형태가 만들어지면서 공간이 뜨게 돼서 불안정한 형태의 선이 나오게 된답니다. 유지하면서 연필 끝이 지면에서 10시 방향을 가리키도록 잡습니다.

손목이 꺾이지 않는 것이 매우 중요해요

글씨를 쓰는
적당한 힘

연필은 매우 작고 가벼운 도구입니다. '왜 이렇게 글씨만 쓰면 팔이 아플까?'라고 느낀다면 조금의 반성이 필요하답니다. 아주 적은 힘으로도 충분히 글씨를 쓸 수 있으니까요.

힘을 빼라는 말의 뜻

'힘을 빼고 쓰세요'라고 하면 손아귀의 힘을 빼고 흐느적거리듯 글씨를 쓰는 경우가 있습니다. 대표적인 오해예요. 손에 쥔 필기구는 흔들리지 않도록 견고하게 잡아주되 종이를 세게 누르면서 쓰지 않아야 한다는 의미로 하는 말입니다.

> 필기가 끝난 뒤 종이를 넘겨보면 뒷면에 오돌토돌 점자처럼 만져지거나 다음 페이지까지 글씨 자국이 남은 경험 있죠? 모두 너무 압력을 가하며 글씨를 쓴다는 증거입니다.

손바닥에 살살 쓰는 정도

저는 아이들과 수업할 때는 "선생님 손바닥에 이름을 써줄래?" 하고 부탁하곤 합니다. 아이들은 마음씨가 착해서 선생님 손이 아프지 않도록 굉장히 살살 글씨를 써요. 그때, 이게 글씨를 쓰기 적당한 힘이라고 말해줍니다. 실제로 종이에 이 정도 힘으로 글씨를 써보면 무리 없이 쓸 수 있다는 사실을 알 수 있습니다.

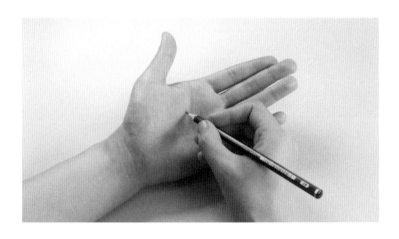

앞서도 말했듯 글씨 연습을 통해 원하는 목표까지 올라가기 위해서는 지치지 않는 것이 무엇보다도 중요합니다. 글씨를 쓰는 일이 힘들다고, 팔이 아프다고 느껴진다면 예쁜 모양을 시도하기도 전에 연습을 포기하게 되고 말 거예요. 최소한의 힘으로 글씨를 쓰는 감각을 터득하게 되면 그때부터 원하는 만큼 연습할 수 있습니다.

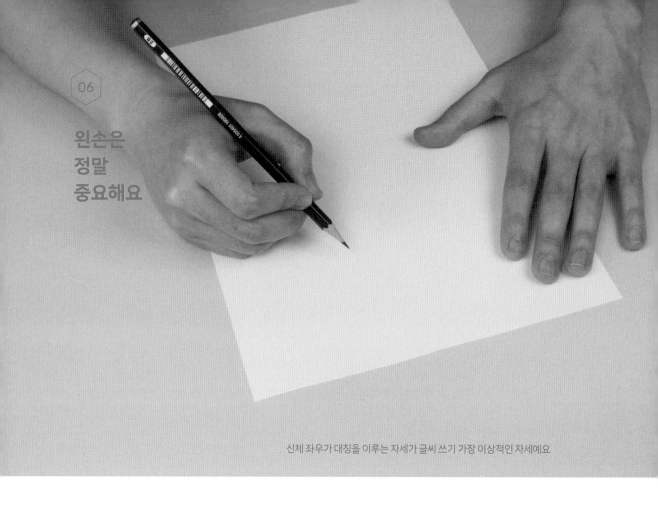

왼손은 정말 중요해요

신체 좌우가 대칭을 이루는 자세가 글씨 쓰기 가장 이상적인 자세예요

글씨를 쓸 때는 직접 필기구를 잡는 오른손뿐만 아니라 왼손, 왼팔의 역할이 매우 중요합니다. 안정된 자세에서 예쁘고 바른 글씨가 나오기 때문이지요.

왼손이 할 일

왼손의 도움 없이 오른손만 책상 위에 올라와 있거나, 턱을 괴고 있다든지, 삐딱하게 팔베개를 하는 등 왼팔의 대칭을 맞추지 않으면 오른팔은 그만큼 힘이 듭니다. 글씨도 써야 하고, 몸의 균형도 맞춰야 하고, 상체도 지탱해야 할 테니 과도한 업무에 지친 오른팔에게는 글씨를 예쁘게 만들어낼 여력이 없을 거예요. 오른손이 글씨를 멋지게 쓰는 일에만 전념할 수 있도록 왼팔이 짝을 이루어 임무를 분담해주는 것이 좋습니다.

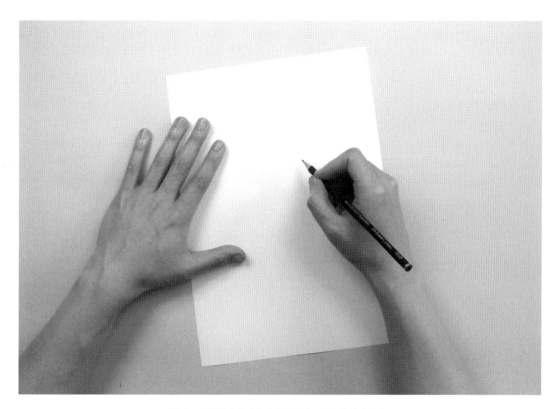

종이는 오른쪽이 살짝 올라가게끔 비스듬하게 잡아주세요

종이를 살짝 잡아 두자

또 바탕이 단단하지 못하면 글씨가 불안정하겠죠? 대칭을 잘 맞춘 상태에서 왼손으로는 종이를 견고하게 붙잡아 주세요. 글자가 점점 올라가는 현상을 방지하기 위해 종이를 수평보다는 오른쪽이 올라가게끔 잡아 주세요.

오른손으로 글씨를 쓴다고 해서 왼손은 필요 없다고 생각거나 조연 정도로 치부하면 안 됩니다. 젓가락도 가위도 한 쌍이 있어야 완벽하게 임무를 해낼 수 있는 것처럼 오른손만큼 왼손에 정성을 들이는 마음가짐이 필요합니다.

왼손잡이는
어떻게
해야 할까요?

저는 학생들의 경우라면 무조건 오른손으로 바꾸게끔 추천하고, 성인들 또한 조금이라도 의지가 있다면 오른손으로 바꿀 것을 강력하게 권유합니다. 오른손으로 쓰는 것이 응당 옳다는 고지식한 강요가 아닌 설득을 한번 해보겠습니다.

근육은 미는 힘보다 당기는 힘이 강하다

글씨 쓸 때는 왼쪽에서 오른쪽로 진행하지요? 오른손으로 글씨를 쓰면 선을 왼쪽에서 오른쪽으로 당겨오며 쓰게 되고 왼손으로 쓰면 오른쪽으로 선을 밀어내듯이 쓰게 됩니다. 우리의 근육은 당기는 힘보다 미는 힘이 약하므로 같은 양의 글씨를 쓰더라도 왼손잡이는 훨씬 힘이 들어 빨리 지치게 됩니다. 쉽게 지치게 되면 모양이나 균형을 신경 쓸 겨를이 없어 글씨가 망가지게 되고 결국 쓰기 자체에 흥미를 잃게 될 가능성이 크지요.

앞 글자를 관찰할 수 없다

왼손잡이의 경우 글씨를 쓰면 왼손이 앞 글자를 가리기 때문에 앞 글자를 관찰하지 못합니다. 균형을 맞추도록 돕는 앞 글자의 정보들을 사용하지 못하기 때문에 오로지 감에 의지해야 하고, 이것이 글씨 쓰기를 어렵게 만드는 원인이 됩니다. 그래서 앞 글자를 관찰하기 위해서 종이를 크게 돌려놓고 쓰거나 손목을 꺾어서 쓰는 경우도 많지요. 이는 바른 자세가 아니므로 장기적으로 보았을 때 글씨 연습에 악영향을 끼치게 됩니다.

생각보다 빠르게 적응할 수 있다

물론 동전을 뒤집듯 하루아침에 오른손으로 바꾸어 글씨를 쓰기는 힘듭니다. 하지만 누구든 염려하는 정도보다 빠르게 오른손 글씨에 적응합니다. 적응하고 나서의 만족도도 매우 높고요. 특히 악필 탈출이 목적인 분이라면 더욱 오른손으로 쓰는 것을 추천합니다. 왼손을 사용하면서 악필을 교정하는 일은 곱절의 노력이 필요하기 때문이지요. 억지로 왼손으로 잘 쓰게 만드는 것보다 오른손으로 바꾸어 좋은 균형을 익히는 노력의 양이 더 적게 든다는 것은 제가 확실하게 보장합니다.

그냥 많이 쓰면 되는 거
아닌가요?

- 글씨 쓰기 약속 편

우리 사회에서는 꼭 지켜야 하는 약속이 있습니다. 이 를테면 '신호등이 초록 불일 때 길을 건너요'라든지 '차례대로 줄을 서 있을 땐 새치기를 하면 안 돼요' 같은 것들이죠. 스포츠경기도 저마다 규칙이 있지요. 축구 할 때 골키퍼를 제외하고는 손으로 공을 만지면 안 되잖아요. 이처럼 글씨를 쓸 때도 반드시 지켜야 하는 약속이 있습니다.

이제부터 크게 4가지 글씨 쓰기 약속을 살펴봅시다. 이 약속들은 글씨를 예뻐 보이게 하는 팁 정도가 아닌 글씨를 쓸 때는 응당 지켜야 하는 수준의 원리를 담고 있어요. 그중 첫 번째 약속은 '위에서 아래로, 왼쪽에서 오른쪽으로'입니다.

위에서 아래로, 왼쪽에서 오른쪽으로

세로선을 쓸 때는 위에서 아래로 내려서 쓰고, 가로선을 쓸 때는 왼쪽부터 오른편으로 넘어가게 쓴다는 원리예요. 선의 진행 방향이 이렇게 굳어진 이유는 오른손이 피로를 덜 느끼는 가장 합리적인 방향이기 때문입니다. 대부분 오른손으로 글씨를 쓰기 때문에 정립된 방향이지요.

글씨를 쓰는 순서

선의 방향뿐 아니라 글씨를 쓰는 순서도 위, 아래 중에서는 위에 있는 것을 먼저 쓰고 왼쪽, 오른쪽 중에서는 왼쪽에 있는 것을 먼저 쓰도록 약속되어 있습니다. 아마 평상시에 본능적으로 지키고 있었을 거예요. 당연히 문장을 쓸 때도 왼쪽에 있는 글자부터 차근차근 써나가고요. 곧 살펴볼 올바른 자모음의 모양과 방법을 익히는 과정에 이 첫 번째 약속은 필수니까 꼭 기억해 두세요!

지렁이처럼 이어 쓴 'ㄹ', 한 획으로 네모를 그리듯 쓴 'ㅁ'

이 원리를 기억한다면 'ㄹ'과 'ㅁ'을 이렇게 쓰는 일은 하지 말아야겠죠!

자음은 작게, 모음은 크게

자모음의 뜻을 한번 살펴보겠습니다. 자음과 모음은 한자어입니다. '음'은 소리 음(音)자를 쓰고 자음의 '자'는 아들 자(子), 모음의 '모'는 어머니 모(母)자를 쓰지요. 다시 말해 한글은 아이 소리와 어미 소리로 글자를 만들어내는 체계를 가집니다. 아이들과 수업할 때는 이해하기 쉽도록 자음은 아이라서 병아리, 모음은 엄마라서 닭이라고 예시를 듭니다.

모음이 자음을 품어야 해요

닭과 병아리의 관계는 어떠한가요? 자연의 섭리에 따라 덩치가 큰 어미가 조그마한 새끼를 품고 보호합니다. 글씨도 이 섭리를 크게 거스르지 않습니다. 닭이 병아리를 품는 것처럼 모음이 자음을 품을 수 있도록 모음을 크게 써야 한다는 것이지요.

자음이 모음보다 커요

물론 캘리그라피나 폰트 디자인에서는 자음을 더 크게 쓰는 일도 있습니다. 그러나 보편적으로 균형 잡힌 손글씨는 쓸 때 자음보다 모음이 커진 구조여야 알맞습니다.

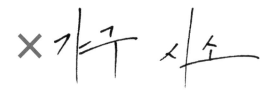

모음이 자음보다 훨씬 커요

자음보다 모음이 살짝 더 큰 편이 좋은지, 압도적으로 큰 편이 좋은지 그 비율에 정답은 없습니다. 단지 이 비율은 글씨 분위기에 영향을 줄 뿐이죠. 위 내용은 추후 5장의 '자모음의 비율을 조정한다'(130쪽 참고)에서 자세하게 다루겠습니다. 지금은 '자음은 작게 모음은 크게'만 기억해도 전혀 무리가 없습니다.

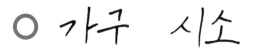

적당한 자모음 크기

자음과 모음을 합체시켜 글자를 만드는 방법은 크게 두 가지입니다. 첫 번째는 자음과 모음을 각각 왼쪽, 오른쪽에 나란히 배치하는 경우, 두 번째는 자음을 모음 위에 올려놓는 경우지요. '가, 너, 댜'와 같은 글자는 전자, '그, 뇨, 두'같은 글자는 후자에 해당하겠지요. 이 과정에서 글씨 쓸 때 꼭 지켜야 할 세 번째 약속까지 살펴보겠습니다.

자음과 모음 사이는 자음만큼

글씨를 잘 쓰고 싶은 사람들은 대부분 검은 부분에만 집중합니다. 어떻게 하면 선을 더 반듯하고, 예쁘게 쓸 수 있을지만 고민하니까요. 그러나 그것은 글씨를 절반만 신경 쓰는 셈이고 흰 여백을 얼마만큼 비워야 하는지까지 알아야 비로소 글씨를 정복할 수 있어요. 그러한 의미에서 세 번째 쓰기 약속은 바로 '자음과 모음 사이를 넉넉하게 벌리자'입니다. 넉넉하게 벌린다는 것은 과연 어느 정도일까요? 대략 '자음 한 개'만큼 띄어서 쓴다고 생각하면 됩니다.

시 ㄹ

자음과 모음은 자음 한 개만큼
여백을 두고 씁니다

세로 형태의 글자 쓰기

세로 형태의 글자는 모음이 위아래 대칭에 맞게끔 자음을 품을 수 있도록 자음을 중심에 씁니다. 모음을 쓸 때는 대략 자음이 한 개 들어갈 만큼 벌려서 씁니다.

세로 형태의 글자는 가상의 중심을 상상하고
자음을 중심에 써야 합니다

'ㅓ'나 'ㅕ'는 팔이 왼쪽에 붙어 있으므로 자음만큼 간격을 두고 모음을 쓰면 지나치게 거리가 멀게 느껴져요. 여백을 벌리는 기준은 세로선이라고 생각하고 여백 안에 팔을 쓴다는 생각으로 쓰면 됩니다.

어 여 어 여

자음만큼 간격을 두고 모음을 썼어요 자음만큼의 간격 안에 팔을 썼어요

가로 형태의 글자 쓰기

가로 형태의 글자는 자음을 중심보다 위쪽으로 올려서 쓰고 모음은 자음 하나 정도의 여백을 두고 씁니다. 지나치게 멀어 보이지 않나 싶을 수 있지만, 이만큼 사이를 멀게 하는 이유는 크게 두 가지예요. 첫째로 이 여백은 'ㅗ'나 'ㅛ'의 세로선이 들어가는 자리고, 둘째로 이만큼의 간격은 벌려놓아야 세로 형태의 글씨와 함께 썼을 때 키가 비슷해지기 때문이지요.

가로 형태의 글자

자음과 모음을 가깝게 썼어요

자음과 모음을 멀어 보이게 썼어요

단, 'ㅜ'와 'ㅠ'를 쓸 때는 여백을 자음만큼 벌리지 않습니다. 이때는 자음을 중심보다 위쪽에 쓴 다음, 무조건 모음을 중심에 쓴다는 마음으로 글자를 전개하면 됩니다.

자음과 모음을 멀어 보이게 썼어요

자음과 모음을 가깝게 썼어요

04

바닥은 붙이고 하늘은 비운다

생활 속에서 새하얀 백지에 글씨를 쓸 일은 생각보다 많지 않습니다. 공책이든 문서 양식이든 대체로 밑줄이 있는 종이에 글씨를 쓰게 되지요. 밑줄은 의외로 글씨를 쓸 때 너무나도 크게 도움을 줍니다. 바로 네 번째 약속인 '바닥은 붙이고 하늘은 비운다' 때문입니다.

밑줄에 붙인다

우선 글씨는 무조건 밑줄에 붙여서 쓴다는 마음이 중요합니다. 바닥에서 글씨가 뜨거나 바닥을 넘어가지 않도록 딱 맞추어 쓰는 습관을 들여야 합니다. 그래야 글씨가 점점 올라가거나 내려가는 현상을 줄일 수 있습니다. 또 밑줄에 붙여 쓰는 습관은 글씨 크기를 균일하게 만드는 데도 도움을 많이 줍니다. 마무리할 부분을 미리 정하고 쓰는 것이기 때문에 어느 지점에서 펜을 대고 시작할지 본능적으로 계산하기 때문이죠. 더욱이 우리는 가상의 중심을 설정하고, 글씨 형태에 따라 첫 자음을 어디에 써야 하는지 개념을 알고 있기에 엉뚱한 곳에서 글자를 시작하여 크기가 들쭉날쭉해질 우려가 없습니다.

✕ 바닥은 붙이고 하늘은 비운다.

밑줄에 붙여쓰지 않아 들쭉날쭉한 글씨

○ 바닥은 붙이고 하늘은 비운다

밑줄에 붙여쓴 글씨

백글의 100초로 익히는 백점 글씨

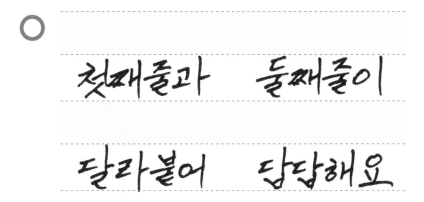

첫째줄과 둘째줄이
달라붙어 답답해요

윗줄에 딱 붙여 쓴 글씨

첫째줄과 둘째줄이

달라붙어 답답해요

밑줄에 붙이고 윗줄은 비운 글씨

윗줄은 띄운다

글씨는 밑줄에만 붙이고 윗줄과는 일정한 여백을 유지합니다. 윗
줄에도 글씨를 붙여버리면 공간이 꽉 차 보여서 가독성이 떨어지
고 줄 간격도 달라붙어 답답한 느낌의 문장이 됩니다.

그러면 밑줄이 없을 때는 어떻게 해야 할까요? 단어나 문장을 쓸
때 최초에 쓴 글자를 관찰하면 되겠죠. 첫 글자가 끝나는 부분을
바닥으로 상정하고 모든 글씨를 동일한 지점에서 마무리할 수 있
도록 계산하는 습관이 중요합니다.

선천적으로
글씨를 못써요

'그림을 잘 그리는 사람은 글씨도 잘 쓰나요?'라는
흥미로운 질문을 자주 듣습니다.
아마 선천적인 미적 감각이 글씨를 쓸 때 영향을 많이
미치는 것인지를 파악할 목적으로 묻는 게 아닐까 생각합니다.
결론부터 말씀드리자면 이 영향은 미미한 수준입니다.

목표를 어디에 둘 것인가

흔히 신체로 표현해내는 예체능은 재능과 감각의 영역이라고 생각하는 경우가 많습니다. 글씨도 결국 몸으로 해내야 하는 비중이 높아서 '글씨를 잘 쓰려면 타고나야 하나 봐' 하며 낙담하는 분들도 꽤 있고요. 하지만 목표를 어디에 두느냐에 따라 재능의 영향은 무시해도 좋습니다. 피카소나 한석봉처럼 불세출의 인물을 꿈꾸는 것만 아니라면 일반적인 수준의 목표는 노력만으로 달성하고도 남기 때문이지요.

선천적인 감각보다 중요한 것

여러분의 목표가 악필 탈출이거나 지금보다 예쁜 글씨를 쓰는 것이라면 선천적인 감각은 전혀 중요하지 않습니다. 오히려 이런 현실적인 목표를 달성하기 위해서는 감각에 의존하지 말고 머릿속에 체계를 잡는 것이 중요합니다. 글씨의 간격은 얼마큼 띄워야 하는지, 길이는 또 얼마큼 맞춰야 하는지 따위의 명확한 기준들을 이용해서요.

감각이나 손재주가 부족하더라도 개념을 많이 알고 있는 것은 힘이 됩니다. 그만큼 응용할 수 있는 폭도 넓어지고, 알고 있는 것을 적용 중이라는 사실만으로도 글씨를 쓸 때 안심이 되고 자신감이 생기니까요. 여러분이 자신 있게 목표를 달성해 나가는 데 있어 이 책이 도움을 드릴 수 있기를 간절히 바랍니다.

3장 '⑩~⑪ 복잡한 모음 쓰기 ㅐ, ㅔ, ㅒ, ㅖ, ㅢ, ㅚ, ㅘ, ㅙ' 관련 영상 보기

< 복잡한 모음들은 어떻게 써야 할까?? 모음 잘 쓰는 꿀팁 >

URL https://m.site.naver.com/1oT08

3장

내 글씨
재료
손질하기

본격적으로 내 글씨의 재료 손질을 해볼까요? 모음부터 시작하겠습니다. 상대적으로 모음이 자음보다 쓰기 쉬운 모양이지만 글씨에서 모음의 역할은 절대적으로 중요하기 때문에 결코 소홀하게 여겨선 안 됩니다.

세로 모음
쓰기
ㅣ, ㅏ, ㅑ, ㅓ, ㅕ

모음은 자음보다 더 크게 쓰는 부분이기에 글씨에서 뼈대 역할을 한답니다. 기초와 뼈대가 튼튼해야 올바른 형태를 만들 수 있습니다.

'ㅣ' 쓰기

가벼운 선으로 툭 내려쓰되 길이는 같게 조절합니다.
궁서체를 쓰는 것처럼 시작을 일부러 꺾지 않아도 괜찮아요.

'ㅏ' 쓰기

① 몸통
② 중심보다 아래쪽에 팔을
　무겁게 쓰기

가볍게 내려쓰는 세로선은 '몸통', 그 옆에 붙이는 짧은 가로선은 '팔'이라고 하겠습니다.
운동할 때 안정감을 주기 위해서 몸의 무게중심을 낮추는 것처럼 글씨도 몸통을 쓰고 나서 중심보다 아래쪽에 팔을 붙여 써서 무게중심을 낮춰 줍니다.

'ㅑ' 쓰기

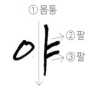

① 몸통
② 몸통의 중심에 첫 팔 쓰기
③ 아래쪽에 다음 팔

팔이 두 개가 됐네요. 팔들이 약간 경사를 이루면서 올라가고 있죠? 이 기울기는 글씨의 분위기를 만드는 요소 중 하나로 이후에 자세히 설명하겠습니다. 지금은 평평하게 써도 크게 상관없으니 무겁게 쓰는 것에만 집중해 주세요.

'ㅓ' 쓰기

'ㅓ, ㅕ'부터는 '왼쪽에서 오른쪽으로 쓴다'는 첫 번째 글씨 쓰기
약속을 따라 팔부터 먼저 쓰고 나중에 몸통을 씁니다.

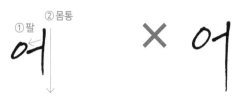

① 몸통의 중심보다 아래쪽에
　팔 무겁게 쓰기
② 몸통 가볍게 쓰기

몸통을 길게 내려써서
무게중심이 올라간 'ㅓ'

> 팔을 쓰고 나서 어디부터 어디
> 까지 몸통을 내려야 팔이 중심
> 부에 붙어 있는 것처럼 보일지
> 계산을 잘 해야 합니다.

'ㅕ' 쓰기

'ㅕ'도 'ㅑ'를 쓸 때처럼 중심에서부터 첫 번째 팔을 쓰고 나머지
팔을 아래쪽에 붙여줍니다.

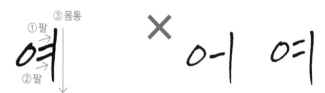

① 중심에 첫 번째 팔
② 그 아래에 다음 팔 무겁게 쓰기
③ 몸통을 가볍게 내려쓰기

미완성 느낌이 나지 않도록 팔과 몸통을
정확히 붙여 씁니다

세로 모음 단어 연습하기

치아　시야　겨자　셔터

앞서 알려드린 방법을 토대로 세로 모음 단어를 연습해 보세요.

가로 모음 쓰기
ㅡ, ㅗ, ㅛ, ㅜ, ㅠ

세로 모음을 큼직하게 잘 쓰는 분들도 가로 모음은 짧게 쓰는 경우가 많습니다. 자음보다 모음이 커야 한다는 약속을 생각하면서 가로선을 크게 쓰는 데에 집중하면 더욱 도움이 될 거예요.

'一' 쓰기

'ㅡ'는 수평선을 그리듯이 쓰지 않습니다. 언덕처럼 봉긋한 모양으로 만듭니다. 선은 무겁게 써주세요. 'ㅡ, ㅗ, ㅛ'에서 가로선 'ㅡ'는 바닥 역할을 합니다. 바닥이 비스듬하면 글자에 불안한 느낌이 생기므로 선의 시작과 끝의 높이는 같게 만드세요.

① 중반까지 선을 올라가는 대로 올려 쓰기
② 마지막에 다시금 바닥 쪽으로 선을 내려 쓰기

'ㅗ' 쓰기

'ㅗ'를 쓸 때는 세로선을 곧게 수직으로 내려써도 되지만 보다 근사하게 쓰려면 무게중심 이야기를 다시 꺼내야 합니다. 무거운 게 아래쪽에 있어야 안정감을 느끼듯이 왼쪽과 오른쪽 중에 우리는 무거운 게 오른쪽에 있어야 시각적으로 안정감을 느낀다고 합니다.

① 세로선을 중심보다 오른쪽에서 내려 쓰기
② 'ㅡ'로 마무리하기

> 세로선을 직선으로 내려쓰지 말고 중심을 향해 곡선으로 진행하면 한층 멋스럽습니다. 바닥을 담당하는 'ㅡ'까지 모두 무겁게 씁니다.

'요' 쓰기

'ㅗ'의 중심부에 거울이 있다고 상상해 보세요. 그러면 'ㅗ'의 세로선이 반대쪽에 비칠 겁니다. 모든 선은 무겁게 씁니다.

① 좌우대칭을 이루도록 왼쪽부터 세로선 쓰기
② '一'로 마무리하기

세로선을 절반 정도만 쓰면 더 멋져요

'ㅜ' 쓰기

'ㅜ, ㅠ'의 가로선 '一'는 바닥 역할을 하지 않습니다. 세로선이 끝나는 지점이 바닥이고 '一'는 중간에 거쳐 가는 과정이기 때문에 기울기를 주어 멋을 냅니다.

① '一'를 기울기를 넣어 무겁게 쓰기
② 중심에 세로선을 가볍게 내려 쓰기

'ㅠ' 쓰기

세로선은 둘 다 수직이어도 상관없으나 앞다리는 왼편으로 휘어지게 내리는 편이 더 멋스럽습니다.

① 'ㅜ'와 같이 '一' 쓰기
② '一'를 3등분해서 각 분할지점에 세로선 두 개 가볍게 내려 쓰기

두 세로선의 길이가 너무 차이가 나게 쓰면 안 돼요

가로 모음 단어 연습하기

그루 노루 묘수 유교

앞서 알려드린 방법을 토대로 가로 모음 단어를 연습해 보세요.

자음 쓰기
ㄱ, ㅋ

자음은 정사각형 틀을 유지하면서 씁니다. 모음이 글씨에서 뼈대 역할을 한다면, 자음은 실제로 소리와 의미를 담당하는 부분이므로 살과 근육이라고 볼 수 있습니다. 그래서 자음 자체의 모양이 예뻐야 글씨가 예쁜 형태로 보이지요. 자음을 쓸 때는 기본적으로 정사각형의 틀을 유지한다고 생각하면서 자음이 길쭉하거나 넙데데해 보이지 않도록 대부분의 선을 비슷한 길이로 연출합니다.

'ㄱ' 쓰기

세로 모음 옆에 있는 'ㄱ'

'ㄱ'은 한박자로 이어서 씁니다. 가로선과 세로선의 길이가 어느 한 쪽이 길어서 직사각형의 느낌이 나지 않도록 주의합니다.

① 가로선은 적당한 기울기를 주면서 무겁게 쓰기
② 세로선은 가볍게 왼편으로 꺾어 쓰기

가로세로의 비율은 1:1을 유지해야 합니다

가로 모음 위에 있는 'ㄱ'

가로세로 비율은 1:1로 씁니다.

가로선과 세로선 모두 무겁게 쓰되 세로선을 수직으로 내려 쓰기

'ㅋ' 쓰기

'ㅋ'은 한글의 선을 더해나가는 '가획의 원리'로 만들어진 글자입
니다. 'ㅋ'은 'ㄱ'에 가로선을 가획만 해주면 간단합니다. 두 가로
선의 기울기는 동일하게 연출합니다.

'ㅋ'은 가로선으로 'ㄱ'을 절반으로 나눈다는
느낌으로 쓰세요

'ㄱ, ㅋ' 단어 연습하기

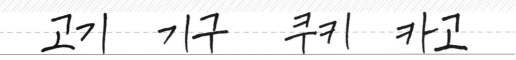

앞서 알려드린 방법을 토대로 'ㄱ, ㅋ' 단어를 연습해 보세요.

자음 쓰기
ㄴ, ㄷ, ㅌ, ㄹ

'ㄴ'은 가획하면 'ㄷ, ㅌ, ㄹ'을 만들어낼 수 있는 글자입니다. 그래서 이번에는 'ㄴ, ㄷ, ㅌ, ㄹ' 쓰는 법을 함께 다뤄 보겠습니다. 'ㄴ'은 기본적으로 'ㄱ'처럼 가로선과 세로선의 길이 비율을 1:1로 쓰는 것이 좋아요. 다만 곧게 선을 내리면 다소 심심해 보이므로 멋스러운 연출을 하나 해보겠습니다.

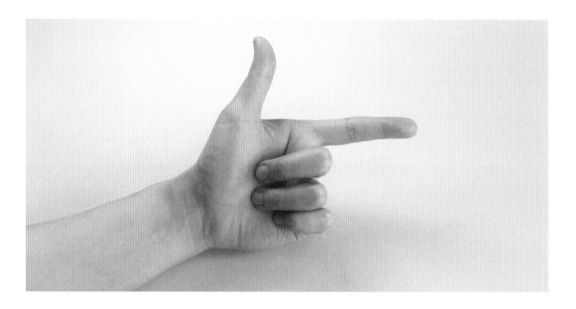

손가락으로 만든 'ㄴ' 형태

손가락으로 'ㄴ' 모양을 만들어 보면 엄지가 수직으로 내려오지 않고 왼쪽으로 살짝 밀려 들어가는 듯한 모양을 하고 있다는 것을 알 수 있습니다. 이 느낌을 살려서 'ㄴ'을 쓰면 좋습니다.

① 왼쪽으로 휘어 들어가는 곡선으로
세로선을 내려 쓰기
② 가로선을 기울기를 주며 쓰기

가볍게

세로 모음이 옆에 있으면
가로선을 가볍게 쓰기

← 무겁게

가로 모음이 아래에 있으면
가로선을 무겁게 쓰기

'ㄷ' 쓰기

위아래의 두 가로선은 기울기를 맞춰서 씁니다. 세 선의 길이는
대략 1:1:1의 비율로 최대한 비슷하게 연출하는 것이 좋습니다.

① 가로선을 먼저 쓰기 모음이 옆에 있다면 모음이 아래에 있다면
② 그 아래 'ㄴ'을 붙여 쓰기 마지막 가로선을 마지막 가로선을
 가볍게 쓰기 무겁게 쓰기

'ㄷ'은 모음과 함께 쓰면 길쭉해 보이거나
넙데데한 직사각형의 느낌이 나기 쉬우므로
주의

'ㅌ'을 쓰는 두 가지 방법

두 방법 모두 '위에서 아래로 왼쪽에서 오른쪽으로'의 법칙을 지
키는 순서기 때문에 정답이라고 볼 수 있습니다. 모든 가로선의
기울기는 동일하게 정렬하며 모음의 위치에 따라 마지막 선의 느
낌을 다르게 연출해도 좋습니다.

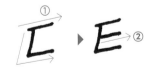 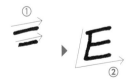

① 'ㄷ'을 쓰기 ① 두 가로선을 먼저 쓰기
② 반을 나눠준다는 마음으로 ② 'ㄴ' 쓰기
　 가로선 가획하기

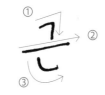

'근'을 쓰는 순서로 'ㄹ'쓰기

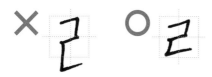

너무 길쭉하게 쓴 'ㄹ' 바르게 쓴 'ㄹ'

'ㄹ' 쓰기

'ㄹ'은 '근'을 쓰는 순서로 쓰는데, 우선 첫 박자 'ㄱ'은 실제 'ㄱ'을 쓰듯이 가로세로 1:1의 비율을 유지해 쓰면 'ㄹ'의 길이가 매우 길어집니다. 그래서 가로가 1이라면 세로는 그의 절반 정도로 줄이는 편이 좋습니다. 중간 가로선을 쓰고 마지막 'ㄴ'도 세로선의 길이를 절반으로 줄여 써야 가로와 세로의 비율이 1:1인 정사각형의 'ㄹ'이 탄생합니다.

위아래 공간의 크기가 비슷해야 보기 좋아요

세로선들의 길이가 달라지면 두 공간의 크기가 달라지므로 통일감이 없고 어수선한 모양이 되고 말겠죠. 'ㄹ'도 모든 가로선들의 기울기는 통일시켜 쓰고 모음의 위치에 따라 마지막 선을 가볍게 쓸지 무겁게 쓸지 구분합니다.

'ㄴ, ㄷ, ㅌ, ㄹ' 단어 연습하기

앞서 알려드린 방법을 토대로 'ㄴ, ㄷ, ㅌ, ㄹ' 단어를 연습해 보세요.

"ㅁ도 ㄴ에 가획을 해서 만든 글자가 아닌가요?" 할 수 있겠지만 쓰는 순서를 생각해 보면 아니라는 사실을 알 수 있습니다.

'ㅁ' 쓰기

세 박자로 모든 선을 무겁게 씁니다. 'ㅁ'은 네모난 모양이니까 정사각형 모양으로 써도 되지만 더 세련된 느낌을 주려면 양쪽을 갸름하게 깎아 주듯이 씁니다. 양옆과 위쪽의 세 선은 거의 같은 1:1:1의 비율이며 양쪽을 모아서 썼기 때문에 바닥 선만 작다고 이해하면 됩니다.

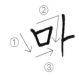

① 왼쪽 세로선 쓰기
② 위 가로선과 오른쪽 세로선 이어 쓰기
③ 바닥 선 쓰기

세로선을 너무 모아서
삼각형처럼 보여요

가로선을 길게 써서 넙데데한
직사각형의 비율이 됐어요

두 가로선 모두
기울기를 준 'ㅁ'

위쪽 가로선에만
기울기를 준 'ㅁ'

바닥 선까지 기울기를 주면 'ㅁ' 자체가 옆으로 틀어진 것처럼 보이므로 안정감을 위하여 바닥 선은 평평하게 쓰는 편이 좋습니다.

'ㅂ'을 쓰는 두 가지 방법

네 선을 네 박자에 나누어 쓰되 모든 선은 무겁게 씁니다. 두 방법 모두 첫 번째 글씨 쓰기 약속인 '위에서 아래로, 왼쪽에서 오른쪽으로'의 원칙에 어긋나지 않기 때문에 옳은 방법이에요. 두 방법 다 써보고 더 손이 편하게 느껴지거나 모양이 더 예쁘게 나오는 방법을 선택합니다.

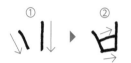 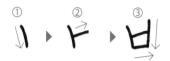

① 양쪽 세로선을 쓰기
② 나머지 가로선들을 연달아 쓰기

① 왼쪽 세로선을 쓰기
② 중간에 가로선 쓰기
③ 오른쪽 세로선과 바닥 선 쓰기

왼쪽 세로선만
안쪽으로 들여 쓰기

'ㅁ'은 양쪽의 세로선 모두를 안쪽으로 모았지만 'ㅂ'은 왼쪽 선만 안쪽으로 들여서 씁니다. 오른쪽 선은 수직으로 꼿꼿하게 세워 쓰는 편이 더 멋스럽고 모음과 함께 썼을 때도 훨씬 잘 어울려요.

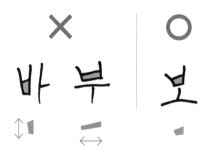

'ㅂ'의 작은 사각형 부분을 'ㅁ'과 비슷하게 만들어
두 기둥선 간격 조절하기

두 기둥선이 너무 가까우면 홀쭉한 직사각형, 너무 멀면 넓적한 직사각형의 모양이 됩니다.

> 'ㅁ'과 동일하게 바닥 선까지 기울기를 주면 자음 자체가 비틀어져 보일 수 있기 때문에 중간 선만 기울기를 줍니다.

'ㅍ' 쓰기

'ㅍ'은 'ㅂ'처럼 네 박자로 나누어 쓰는 글자이며 모든 선을 무겁게 씁니다. 마지막 바닥 선은 'ㅁ'이나 'ㅂ'의 경우처럼 비틀어져 보일 수 있는 있으므로 평평하게 씁니다. 양쪽 기둥을 쓸 때는 첫 번째 선과 간격을 벌려서 써주는 편이 더 보기 좋고, 가로선 좌우 너비에 맞춰 세로선의 시작점을 찾습니다. 세로선들은 안쪽으로 모이게 쓰되 양쪽의 선이 만나지 않도록 조심해야 해요.

파

① 위 가로선에 기울기를 주어 쓰기
② 세로선들을 약간 안쪽으로 모이게 쓰기
③ 바닥선은 평평하게 쓰기

기둥 역할을 하는 세로선들의
길이가 짧아 납작해 보이는 'ㅍ'

정사각형의 비율을 위해서 길이를 넉넉하게 써줍니다. 샌드위치처럼 납작하게 쓰지 말고, 햄버거처럼 도톰하게 쓴다고 이해하면 편할 거예요.

기둥 역할을 하는 세로선들의
길이가 짧아 납작해 보이는 'ㅍ'

마지막 선이 길어지면 모음과 함께 썼을 때 크기가 비슷해질 수 있어요. 이렇게 되면 '자음보다 모음이 커야 한다'는 두 번째 약속에 어긋납니다. 그리고 바닥 선이 길어지면 항상 강조하는 자음 자체의 정사각형 비율도 깨지므로 더욱 조심할 필요가 있어요.

'ㅁ, ㅂ, ㅍ' 단어 연습하기

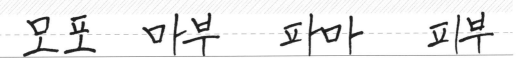

앞서 알려드린 방법을 토대로 'ㅁ, ㅂ, ㅍ' 단어를 연습해 보세요.

자음 쓰기
ㅅ, ㅈ, ㅊ

'ㅅ', 'ㅈ', 'ㅊ'은 마지막에 쓰는 뒷선이 핵심이라고 할 수 있습니다. 작은 부분이지만 뒷선의 위치나 모양에 따라 글씨의 만듦새가 크게 달라지므로 각별히 주의해야 합니다.

'ㅅ' 쓰기

'ㅅ'은 가볍게 쓰기와 무겁게 쓰기를 이용하는 대표적인 글자예요.

① 첫선은 가볍게 쓰기
② 뒷선은 첫선 가운데를 찾아서 무겁게 쓰기

뒷선을 가운데보다 위에서 써서 산 같은 모양이 됐어요
선이 너무 휘어서 지붕 같은 느낌이 들어요

'ㅈ' 쓰기

'ㅈ'과 'ㅊ'은 'ㅅ'을 쓰는 방법을 응용하여 가획합니다. 'ㄱ'을 쓰듯이 가로선을 무겁게, 세로선은 가볍게 씁니다. 'ㄱ'을 쓸 때보다 각도를 더 많이 작게 쓰는 편을 추천합니다.

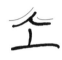

'ㄱ'

가로선과 앞 선을 맞추기 위해 세로선을 'ㄱ'보다 좀 더 길게 쓰기

'ㅅ'처럼 가운데를 찾아서 뒷선을 무겁게 붙이기

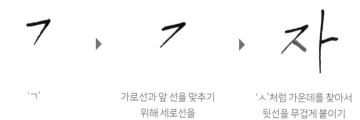

'ㅈ'은 처음에 만들어 놓은 가로선의 폭에 맞추어 두 다리가 벌어지는 편이 가장 보기 좋아요. 역시 가로선에는 기울기를 넣어줍니다.

'夫' 쓰기

'夫'은 'ㅈ'을 쓰는 방법을 이해했다면 손쉽게 쓸 수 있습니다. 'ㅈ'에 점만 추가된 형태입니다. 점을 쓰는 방식은 여러 가지가 있으며 주의해야 할 점도 꽤 존재합니다. 자세한 내용은 이후에 'ㅎ'과 묶어서 안내할게요.

차
① 점 먼저 무겁게 쓰기
② 'ㅈ' 쓰듯이 나머지 선 쓰기

'ㅅ, ㅈ, ㅊ' 단어 연습하기

사자 치즈 추수 주스

앞서 알려드린 방법을 토대로 'ㅅ, ㅈ, ㅊ' 단어를 연습해 보세요.

자음 쓰기
ㅇ, ㅎ

'ㅇ', 'ㅎ'은 그동안 직선만을 사용하여 연출했던 자음들과는 다르게 곡선(동그라미)을 사용하여 연출하는 자음입니다. 동그라미를 이용할 때는 어떤 점들을 주의해야 하는지 알아보겠습니다.

'ㅇ' 쓰기

'ㅇ'은 글씨의 얼굴이라고 할 수 있습니다. 그래서 모양이 찌그러지거나 미완성 느낌이 나지 않도록 매우 주의해야 해요.

동그라미를 예쁘게 그리는 게 어렵다고 하는 분들이 많은데, 왼쪽 부분은 검지가 밀어주면서 쓰는 영역, 오른쪽 부분은 엄지가 말아 올리면서 쓰는 영역으로 세분화하여 손의 감각을 느끼면서 연습해야 'ㅇ'을 바르게 쓰는 데에 대한 감을 빨리 잡을 수 있습니다.

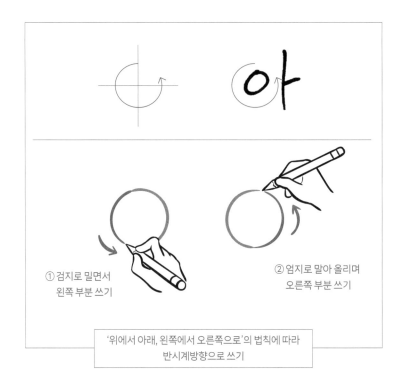

① 검지로 밀면서
왼쪽 부분 쓰기

② 엄지로 말아 올리며
오른쪽 부분 쓰기

'위에서 아래, 왼쪽에서 오른쪽으로'의 법칙에 따라
반시계방향으로 쓰기

'ㅇ'을 시작과 끝을 못 맞춰 끊어져 보이거나 물방울처럼 길쭉하게 쓰게 된다면 'ㅇ'의 시작점을 꼭대기(12시)보다 조금 오른편(1시)으로 옮겨보세요. 살짝 오른편에서 출발하면 상대적으로 끝맞춤도 편하고, 뾰족해지는 현상도 완화할 수가 있습니다.

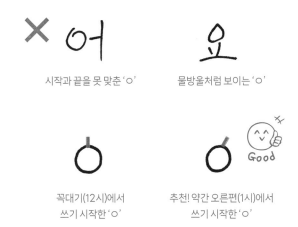

시작과 끝을 못 맞춘 'ㅇ'

물방울처럼 보이는 'ㅇ'

꼭대기(12시)에서
쓰기 시작한 'ㅇ'

추천! 약간 오른편(1시)에서
쓰기 시작한 'ㅇ'

'ㅇ'은 직선들로 이루어진 다른 자음들과는 다르게 동그란 모양이라 작아 보입니다. 일종의 착시라고 할 수 있습니다. 그래서 폰트를 만들 때도 'ㅇ'은 나머지 자음들보다 크기를 크게 디자인한다고 해요. 우리도 'ㅇ'을 쓸 때는 생각보다 살짝 크게 연출하는 편이 좋습니다.

'ㅎ' 쓰기

기본 자음 중 마지막 'ㅎ'입니다. 'ㅎ'은 선들이 붙어 있지 않고 서로 다른 세 가지 재료들의(점, 선, 원) 조합이므로 모양 만들기가 까다로워 보입니다. 어떠한 점들을 주의하면 좋을지 살펴보도록 할게요.

꼬치구이에 재료들이 차례대로 꿰어지는 것처럼 중심을 표시했을 때 어느 하나가 빠져나가지 않도록 정렬해서는 쓰는 것이 중요합니다.

세 가지 재료들의 중심을
잘 맞춰 쓴 'ㅎ'

저는 'ㅎ'을 설명할 때 주로 가로선을 모자, 마지막 동그라미를 얼굴이라고 주로 표현합니다. 왜냐하면, 동그라미가 가로선보다 커서는 안 되기 때문이죠. 모자가 얼굴보다 커야 햇빛을 가려줄 수 있으므로 얼굴과 모자의 크기를 조절합니다.

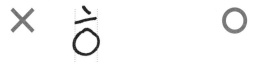

얼굴이 모자보다 큰 'ㅎ' 모자가 얼굴보다 큰 'ㅎ'

기본적으로 'ㅎ'은 각 재료들의 사이를 떼어서 씁니다. 다만, 그 사이의 간격이 지나치게 벌어진다면 길쭉한 직사각형의 비율이 됩니다. 점과 모자가 붙는 경우는 괜찮지만 모자와 얼굴이 붙으면 매우 답답한 형태의 'ㅎ'이 되니 이 부분만 주의해 주세요.

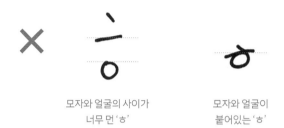

모자와 얼굴의 사이가
너무 먼 'ㅎ'

모자와 얼굴이
붙어있는 'ㅎ'

'ㅇ, ㅎ' 단어 연습하기

앞서 알려드린 방법을 토대로 'ㅇ, ㅎ' 단어를 연습해 보세요.

점이 들어간 자음(ㅊ, ㅎ)을 쓸 때 유의사항

'ㅊ'과 'ㅎ'은 점이 추가된 글자라는 특징이 있어서 보다 자세하게 다룰 필요가 있을 것 같아요. 그래서 이번 장에서는 몇 가지 유의 사항을 짚어 보려고 합니다.

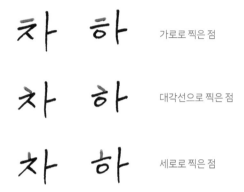

가로로 찍은 점

대각선으로 찍은 점

세로로 찍은 점

점을 쓰는 방법에 정답은 없습니다. 세 가지 다 괜찮습니다. 다만 'ㅊ'과 'ㅎ'의 통일감은 중요합니다. 예를 들어 'ㅊ'을 쓸 때는 대각선으로 점을 찍는데 'ㅎ'을 쓸 때는 가로로 점을 찍는다면 문장의 통일감을 해치게 되므로 반드시 하나의 방식으로 통일하는 편이 좋습니다.

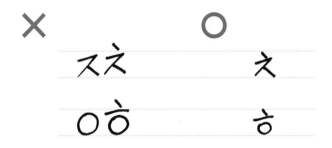

'ㅈ'이나 'ㅇ'에 점을 추가해서 써서
크기가 커진 'ㅊ, ㅎ'

올바른 크기의 'ㅊ, ㅎ'

'ㅊ'과 'ㅎ'은 점까지가 한 몸이라는 사실을 염두에 둡니다. 단순히 'ㅈ'이나 'ㅇ'에 점이 추가된 형태로 이해를 하면 크기가 커지므로 자음들끼리 통일감을 유지하기가 어렵습니다.

자음이 커지면 모음보다도 자음이 위로 솟아 모음이 자음을 품지 못하는 현상까지 발생할 수 있어요. 점까지 고려해서 자음의 크기를 조절하는 습관이 필요합니다. '점'이라는 표현 그대로 윗부분이 너무 커지지 않게 조심하고요.

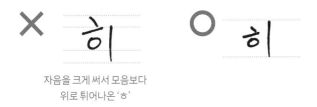

자음을 크게 써서 모음보다
위로 튀어나온 'ㅎ'

'ㅊ'과 'ㅎ'의 점을 대각선으로 찍을 때, 점의 마무리를 중심에 맞추면 점이 왼편으로 쏠리는 현상이 발생합니다. 중간에서 반으로 나누어질 수 있게끔 점을 중심에 걸쳐서 쓰는 편이 좋습니다.

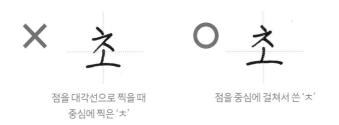

점을 대각선으로 찍을 때
중심에 찍은 'ㅊ'

점을 중심에 걸쳐서 쓴 'ㅊ'

쌍자음 쓰기
ㄲ, ㄸ, ㅃ, ㅆ, ㅉ

이번에는 쌍자음을 살펴보겠습니다. 글씨를 쓸 때 자음들의 크기를 일정하게 써야 합니다. 쌍자음도 마찬가지입니다. 'ㄱ'과 'ㄴ'의 크기가 같아야 하는 것처럼, 'ㄱ'과 'ㄲ'의 크기도 당연히 같아야 합니다. 우리는 '자음을 한 번 썼을 때의 크기와 두 번 썼을 때의 크기를 어떻게 맞출 수 있을까?'라는 고민만 하면 됩니다.

대체로 쌍자음을 쓸 때는 자음이 작아져야 한다고 생각해서 크기를 전체적으로 줄여버리는 경우가 많습니다. 이렇게 되면 세로의 길이까지 줄어버려서 'ㄱ'과 'ㄲ'의 크기가 맞지 않는 현상이 발생합니다.

가로 10, 세로 10의
길이인 'ㄱ'

두 개의 'ㄱ'을 나란히 배치하기 위해
가로 길이는 반으로 줄이고
세로 길이는 10을 유지해서 쓴 'ㄲ'

전체크기를 줄여서 써서
너무 작아진 'ㄲ'

'ㄸ'도 가로의 길이는 반으로 줄이되, 세로의 길이는 건드리지 않고 그대로 써야 해요. '쌍자음은 작게 두 번 쓰는 것이 아니라 좁게 두 번 쓰는 것'이라는 문장으로 정리할 수가 있겠네요.

'ㅃ'도 'ㅂ'을 좁게 두 번 쓰는 방법이 정석이긴 합니다. 그러나 'ㅂ'을 쓰고 나서 그 절반을 가르는 방법도 추천합니다. 특히나 이 방법은 전체적인 크기를 잡고 나서 반을 나누는 방식이므로 'ㅂ'과 'ㅃ'의 크기를 정확하게 맞출 수 있다는 장점이 존재합니다.

좁게 두 번 쓴 'ㄸ'

'ㅂ'을 쓰고 가운데에
세로선을 쓴 'ㅃ'

'ㅆ, ㅉ'은 다른 쌍자음과 약간 차이점이 있습니다. 작게 두 번 쓰는 것이 아니라 좁게 두 번 쓴다는 마음으로 연출했던 'ㄲ, ㄸ, ㅃ'과 는 다르게 'ㅆ, ㅉ'은 겹친다는 생각으로 쓰는 편이 좋습니다.

'ㅆ'을 'ㅅ' 두 개가 나란히 붙어 있는 모습으로 쓰면 글자의 비율이 넙데데해 보입니다. 그렇다고 'ㅅ'의 너비를 좁게 해서 쓰면 'ㅆ' 모양이 다소 어색해집니다. 그래서 'ㅅ'의 각도는 조절하지 않고 두 'ㅅ'을 포개어 놓는다는 마음으로 전체 비율을 조절하는 방법이 좋습니다. 포개어 놓았으니 첫 번째 'ㅅ'의 뒷선이 가려져서 보이지 않는다는 느낌으로 짧게 씁니다.

'ㅅ' 두 개를 나란히 붙여 쓴 'ㅆ'

'ㅅ' 두 개를 포개어 쓴 'ㅆ'

'ㅉ'도 같은 방식으로 씁니다. 가로선은 반으로 줄이고 세로선은 그대로 쓰며 이때 첫 번째 'ㅈ'의 뒷선은 겹쳐 있다는 생각으로 짧게 씁니다.

'ㅈ'을 겹치듯이 쓴 'ㅉ'

> 또 'ㅆ'과 'ㅉ'은 역시 'ㅅ'과 'ㅈ'을 쓸 때처럼 내리는 선을 가볍게 써주는 편이 보기 좋아요.

'ㄲ, ㄸ, ㅃ, ㅆ, ㅉ' 단어 연습하기

앞서 알려드린 방법을 토대로 'ㄲ, ㄸ, ㅃ, ㅆ, ㅉ' 단어를 연습해 보세요.

글씨는 세로 형태와 가로 형태가 있었죠? 차차 설명하겠지만 복잡한 모음들은 자음과 합쳐 글자를 만들면 무조건 세로 형태가 나온답니다. 이 사실을 알고 있으면 제 설명이 훨씬 쉽게 이해될 거예요. 복잡한 모음에는 크게 세 종류가 있는데 이번에는 'ㅐ, ㅔ, ㅒ, ㅖ'처럼 세로선을 두 번 내리는 모음들을 알아보겠습니다.

'ㅐ, ㅔ'쓰기

세로 형태를 쓰는 기본 방법을 떠올려 보세요. 자음을 중심에 쓰고, 자음 하나가 더 있다는 마음으로 간격을 벌린 다음 모음을 썼어요. 이때 간격을 충분히 벌려놓고 쓰는 세로선을 두 번째 세로선이라고 생각하면 됩니다. 첫 번째 세로선은 우리가 만들어 놓은 여백 안에 쓰는 것이고요. 물론 쓸 때는 첫 번째 세로선부터 차례대로 써야겠죠?

에 애 에 에

자음 하나만큼의 여백을 벌리는 것은 항상 마지막 세로선의 역할이기 때문에 이 원리를 적용해서 쓴다면 어떤 모음을 쓰더라도 글씨의 굵기가 달라지지 않습니다.

복잡한 모음과 'ㅣ, ㅏ, ㅓ'처럼 세로선을 한 번만 내리는
모음과 함께 썼을 때 글씨가 굵어 보이지 않도록 주의

 쟈

모음의 두 세로선 중에서는 첫 번째 선의 길이를 줄여주는 것이
보기 좋아요. 얼마큼 줄일지는 취향의 영역이지만, 고민이 된다
면 자음의 길이와 비슷하게 맞춰 쓰는 것을 추천합니다.

'ㅐ, ㅔ, ㅒ, ㅖ' 단어 연습하기

예비　기계　쓰개　세계

앞서 알려드린 방법을 토대로 'ㅐ, ㅔ, ㅒ, ㅖ' 단어를 연습해 보세요.

복잡한 모음의 두 번째 종류는 'ㅢ, ㅚ, ㅘ, ㅙ'처럼 가로 형태 모음이 넓게 들어가는 글자입니다. 세로 형태의 글자에서 항상 왼쪽 공간은 자음의 영역이었는데, 이 공간에 모음이 넘어오기 시작하면서 어떻게 써야 하나 어렵게 느끼는 분들이 많습니다. 하지만 이 글자들도 결국 세로 형태에 속한다는 개념을 정확하게 알고 있다면 대처할 수 있습니다.

'노'를 자음으로 간주하고 쓴 '뇌'

'뇌'에서 자음은 'ㄴ'이겠지요. 하지만 글씨를 쓸 때만큼은 왼편에 있는 '노' 자체를 자음으로 간주하는 편이 간편합니다. 여느 세로 형태의 글자들과 마찬가지로 중심에 자음을 쓰고, 간격을 벌린 다음 모음을 쓰면 완성되는 글자가 되었으니까요. 이렇게 'ㅢ, ㅚ, ㅘ, ㅙ'는 왼쪽의 가로 모음들을 자음과 함께 묶어서 생각합니다.

앞부분을 한 덩이로 묶어 자음으로 간주했기 때문에
그 크기가 커지지 않아야 해요

자음의 크기를 일치시켜야겠다는 마음으로 'ㄱ'과 'ㅈ'의 크기를 맞추어서는 안 됩니다. '과'에서는 '고'를 자음으로 간주해야 하므로 '고'와 'ㅈ'의 크기를 동일하게 맞추어 써야 합니다.

함께 묶어서 전체 크기를 자음처럼 줄이기는 했지만 그래도 'ㅡ'와 'ㅗ'가 모음이라는 사실을 잊으면 곤란합니다. '자음보다 모음이 커야 한다'는 원칙이 있었으니까요. 그래서 한 덩이 안에서도 모음이 자음을 품어주는 느낌이 나게끔 써주는 것이 중요합니다.

앞부분의 크기를 줄이는 과정에서
가로 모음이 작아지면 안 돼요

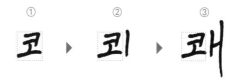

'ㅙ'에는 앞서 설명했던 모음들의 성격이
함께 녹아 있어요

우선 앞부분을 한 덩이의 자음으로 간주해서 중심에 쓴 다음, 벌려놓을 간격 안에 짧은 길이로 첫 번째 세로선을 쓰고 두 번째 세로선으로 여백을 조절하면 됩니다.

'ㅢ, ㅚ, ㅘ, ㅙ' 단어 연습하기

앞서 알려드린 방법을 토대로 'ㅢ, ㅚ, ㅘ, ㅙ' 단어를 연습해 보세요.

마지막으로 복잡한 모음의 세 번째 종류는 'ㅜ'가 포함되어서 왼쪽 부분에 세로선이 길게 내려가야 하는 글자입니다. 이 경우도 물론 자음과 함께 글자를 만들었을 때 세로 형태가 나옵니다. 마지막 모음이 가장 길어서 앞부분을 품는 형태이기 때문이지요. 하지만 예외로 두어야 할 부분이 있어 따로 짚고 넘어가겠습니다.

'주'를 자음으로 간주해서 크기를 줄인 '쥐'

'주'의 크기를 줄이지 않은 '쥐'

지금까지의 설명에 따르면 앞부분의 '주'를 자음처럼 간주하여서 크기를 줄이고 간격을 벌린 후에 모음을 쓰면 될 것 같지만 막상 그렇게 글자를 전개하면 이상한 모양이 되고 맙니다. 그래서 이러한 경우는 예외를 두어 앞부분을 자음 한 덩이로 간주하지 않습니다. 자음과 모음이 합쳐져서 크기가 커지는 것을 지극히 정상으로 받아들이고, 굳이 애써 크기를 줄일 필요가 없다는 말입니다.

'주'를 마지막 세로 모음보다 크게 쓴 '쥐'

세로 모음을 '주'보다 크게 쓴 '쥐'

'ㅟ, ㅝ, ㅞ'가 들어가는 글자도 결국엔 세로 형태입니다. 앞부분이 아무리 크다손 치더라도 마지막에 쓰는 모음보다 커서는 안 되겠죠? 모음이 자음을 품어야 한다는 세로 형태의 기본 질서가 흐트러지게 되니까요. 앞서 말했듯 애써 크기를 줄일 필요는 없지만, 그래도 최종적으로 쓰는 세로선보다는 작게 글씨를 써주세요.

가로 형태에서 'ㅜ'와 'ㅠ'를 쓸 때 제가 강조했던 것이 기억나나요? 모음을 무조건 중심선에 써야 한다는 사실이었죠. 'ㅟ, ㅝ, ㅞ'를 쓸 때도 마찬가지입니다. 가로 모음이 중심선에 맞춰지게 쓰면 좋습니다.

가로 모음은 무조건 중심선에 씁니다

'ㅟ, ㅝ, ㅞ' 단어 연습하기

앞서 알려드린 방법을 토대로 'ㅟ, ㅝ, ㅞ' 단어를 연습해 보세요.

한글은 '받침'이라는 독특한 장치 덕분에 매우 다양한 소리를 표현할 수 있어요. '예쁜 글씨'에 도달하는 길의 난도를 올리는 요인이기도 하지만, 그만큼 제대로 썼을 때 한글 고유의 매력을 뽑아낼 수 있는 부분이기 때문에 받침 쓰기를 제대로 파고들어 보겠습니다.

세로 형태의 글씨에 받침 쓰기

자음을 중심선에 턱걸이하듯이 위쪽에 써야 합니다. 초성을 중심에서 끝맺음한다는 이야기가 되겠죠. 받침을 넣을 공간을 위해 모음은 살짝 줄여서 쓰되 자음보다 크게 중심을 넘어가는 크기로 쓰는 편이 좋습니다. 받침은 자음과 모음 사이의 간격을 보면서 씁니다. 간격에 맞추어 받침을 쓰면 첫 자음과 받침 자음의 크기까지 같아지는 효과까지 볼 수 있습니다.

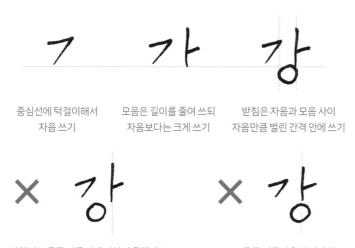

중심선에 턱걸이해서　　모음은 길이를 줄여 쓰되　　받침은 자음과 모음 사이
자음 쓰기　　　　　　자음보다는 크게 쓰기　　자음만큼 벌린 간격 안에 쓰기

받침이 오른쪽 기준선에 미치지 못했어요　　　오른쪽 기준선을 넘어갔어요

물론 자음은 다양한 모양이 존재하므로 모든 자음의 크기를 엄격하게 맞추기는 어렵습니다. 만약 받침을 간격에 맞추기 어려운 상황이 온다면, 오른쪽 선만 맞추어도 크게 오류는 없습니다. 모음을 쓰면서 내린 세로선을 기준 삼아 받침의 오른쪽 부분을 정렬한다고 생각하면 됩니다.

가로 형태의 글씨에 받침 쓰기

다음은 가로 형태의 글자에 받침을 쓰는 방법을 알아보겠습니다. 역시 정확한 기준을 위해 중심을 염두에 둘 필요가 있어요.

첫 자음은 가능한 범위 내에서 가장 높게 배치해요

아래에 모음도 써야 하고 받침까지 넣으려면 첫 자음을 높이 배치해야 합니다. 중심에는 무조건 모음의 가로선이 들어가야 합니다. 마지막으로 받침은 초성의 크기에 맞추어 왼쪽과 오른쪽을 정렬하여 씁니다.

앞서 말했듯 모든 자음의 크기를 엄격하게 맞추기에는 무리가 있을 수 있습니다. 만약 오차가 생긴다면 왼쪽은 포기하고 오른쪽을 정확하게 맞추면 됩니다. 두 자음의 오른쪽 부분을 동일 선상에 위치시키면 되는 것이죠.

자음의 크기를 맞추기 어렵다면
받침을 오른쪽 기준선에 맞추기

세로선이 지나치게 길어져서
가로선의 위치가 중심을 벗어난 모습

가로선 위치가 중심에 위치한 모습

이때 중심선을 기준으로 초성과 받침이 동일한 간격으로 벌어져 있는지까지 확인한다면 완벽한 균형으로 썼다고 말할 수 있습니다.

'ㅠ'의 세로선들을 알맞게 줄여서 모음이 중심을 벗어나지 않도록 주의

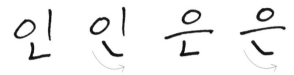

둔각으로 써야 예쁜 받침 'ㄴ'

필수는 아니지만 받침 'ㄴ'을 쓸 때는 둔각으로 써야 훨씬 세련된 느낌이 납니다.

둔각으로 써야 예쁜 받침 'ㄷ, ㅌ, ㄹ'

'ㄴ'을 가획해서 쓰는 'ㄷ, ㅌ, ㄹ'도 둔각으로 써야 예쁩니다. 이때 바닥 선이 길어져서 오른쪽 기준선을 넘어가지 않도록 각별하게 주의하며 씁니다.

받침이 있는 단어 연습하기

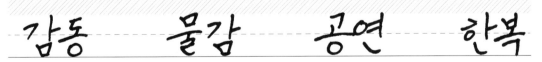

앞서 알려드린 방법을 토대로 받침이 있는 단어를 연습해 보세요.

겹받침 쓰기

받침을 쓰는 원리를 알아보았으니 조금 더 복잡한 'ㄺ, ㄵ' 같은 겹받침을 쓰는 방법을 알아볼게요. 'ㄲ, ㄸ, ㅃ'과 같은 쌍자음을 만들기 위해서 자음 두 개를 병렬하여 쓸 때 강조한 부분이 있었습니다. '작게 두 번 쓰는 것이 아닌, 좁게 두 번 써야 한다.' 기억나나요? 겹받침도 동일한 원리로 씁니다.

쌍자음과 같은 방법으로 쓰는
겹받침

우선 'ㄱ'은 중심에 턱걸이하듯 끝을 딱 맞추어 씁니다. 모음은 'ㄱ'이 하나 더 있다는 생각으로 벌려서 써주고, 마지막으로 자음만큼 벌린 간격 안에 받침을 쓰되, 그 공간을 반으로 나누어 날씬한 'ㄹ'과 'ㄱ'을 연달아 쓰면 완성입니다. 왼쪽이 더 튀어나오게 써도 괜찮아요. 오른쪽 끝 선을 맞추어 쓰는 것이 훨씬 중요합니다.

가로 형태에 겹받침을 넣은 '꿻'

우선 'ㄲ'을 높이 올려서 써야겠죠? 'ㅜ'를 중심에 맞추어 쓸 때 방해를 받으면 안 되니까요. 글자가 너무 길어지지 않도록 'ㅜ'의 세로선은 짧게 써주고 역시 초성의 너비에 맞추어 겹받침을 씁니다. 'ㄹ'과 'ㅎ'의 가로 길이를 줄여서 날씬하게 연달아 쓰면 완성입니다. 역시 받침을 쓸 때의 핵심은 오른쪽 정렬입니다.

겹받침 중에는 'ㄴ'과 'ㄹ'이 앞에 오는 글자들이 있으므로 이러한
경우에도 둔각 형태의 받침을 써주면 한결 멋스럽습니다.

겹받침의 앞 자음이 'ㄴ'과 'ㄹ'일 때는
둔각으로 씁니다

겹받침이 있는 단어 연습하기

앞서 알려드린 방법을 토대로 겹받침이 있는 단어를 연습해 보세요.

아이의 글씨가 걱정된다면

아이가 글씨를 너무 못 쓰거나 글씨 쓰는 일을
너무 싫어해서 고민인 부모님들이 정말 많습니다.
이 책을 읽는 이유가 내 아이를 위해서인 부모님들도
계실 거고요. 저는 아이의 글씨가 걱정된다면
가장 먼저 악순환을 끊으라고 말씀드립니다.

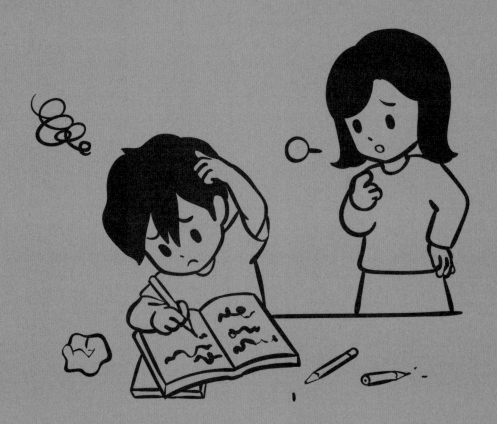

악순환

글씨를 쓸 때는 손을 비롯한 손목, 팔, 어깨, 등의 근육까지 수많은 근육을 사용합니다. 어릴 때부터 글씨 쓰는 근육들이 고루 발달하면 참 좋겠지만 성인 중에서도 그런 사람은 많지 않습니다. 특히 아이들은 강한 근육과 약한 근육의 격차가 커서 약한 근육이 강한 쪽으로 의지하는 경향이 높지요. 그래서 아이들은 십중팔구 글씨를 쓰는 자세 때문에 문제를 겪습니다.

잘못된 자세로 글씨를 쓰면 당장은 편할 수 있겠지만, 장기적으로 신체에 무리를 줍니다. 학년이 올라갈수록 글씨를 써야 하는 양은 많아지는데 손은 금방 지치니 배로 무리가 가겠죠. 이때 아이들은 자세를 더 비틀거나 마구 갈겨쓰는 선택밖에 할 수 없습니다. 당연히 글씨 모양은 엉망이 될 것이고 이를 지적받는 아이들은 완전히 글씨 쓰기에 흥미를 잃게 됩니다. 왜 잘 써야 하는지, 어떻게 하면 잘 쓸 수 있는지를 납득하기 전에 쓰는 일 자체를 마음속에서 지워버리는 것이죠. 이것이 악순환입니다.

간단하고 정확한 규칙부터

일부러 글씨를 엉망진창으로 쓰려고 하는 아이는 없습니다. 아이들도 균형 잡힌 글씨를 구별할 줄 알고 예쁜 글씨를 쓰고자 하는 마음이 있지요. 하지만 그 방법을 모르기 때문에 답답한 마음도 가지고 있습니다. 아이들에게는 부모님이 강조하는 '또박또박 써라', 담임 선생님이 강조하는 '보기 좋게 써라'는 말이 대단히 추상적인 표현이라 이해하기가 어려워요.

일단은 자세부터 바르게 잡아주고, 사소하지만 구체적인 약속을 실천하게끔 하는 것이 중요합니다. 이 책에서 제가 강조하는 명확한 기준들을 이용하면 좋겠지요. 아이들 스스로 '내가 썼지만 꽤 예쁜 걸?' 하는 생각이 든다면 그다음 단계부터는 힘이 들지 않습니다. 방법을 몰라 답답했던 마음이 해소되고, 쓰기에 자신감이 생겨 글씨 연습에 흥미를 보일 테니까요. 그때까지 간단하고 정확한 규칙들을 제시하며 아이가 좋은 글씨를 경험해 볼 수 있도록 기다려주는 자세가 필요합니다.

4장 '② 첫 단추는 언제나 자음' 관련 영상 보기

< 좋아! 완벽하게 맞췄어(하나도 안 맞음) | 글씨 크기 맞추는 법 >

URL https://m.site.naver.com/1oTbL

4장

글씨
연습법

자음과 모음. 글씨의 재료들을 충분히 손질해 보
았으니 이 재료들을 본격적으로 배치해 보겠습니
다. 어떠한 질서와 규칙을 가지고 배치해야 하는
지 이해한다면 제아무리 어려운 단어와 긴 문장들
이 나온대도 대처할 수 있을 거예요.

글씨를
중심에
맞게 쓰는 법

한 글자를 넘어 단어가 되고, 단어들이 모여 문장이 될수록 글씨의 중심을 사수하는 일이 매우 중요합니다. 중심이 흔들리면 글자끼리 크기가 달라지거나, 글밥이 많아질수록 오르락내리락하게 될 위험성이 높아지니까요. 지금까지 살펴보았던 글씨 형태를 한데 모아 중심에 대한 개념을 확실하게 정리해 보겠습니다.

한글의 형태는 세로 형태, 가로 형태, 받침 세로 형태, 받침 가로 형태가 있지요.

한글의 네 가지 형태

세로 형태의 글자는 자음을 중간부터 시작했습니다. 초성이 중심을 관통하게끔 시작점을 잡았죠. 가로 형태의 글자는 중심보다 위쪽에 자음을 썼습니다. 자음이 하나 들어갈 만큼 충분히 여백을 벌리고 바닥 쪽에 모음을 쓸 수 있게끔요. 또 세로 형태에 받침이 들어간다면 받침 쓸 공간을 위해 자음이 중심에 턱걸이하도록 씁니다. 마지막으로 가로 형태에 받침이 들어갈 때는 자음을 꼭대기로 올리고 모음이 중심에 써지게끔 연출했지요.

> 모아놓고 보니 첫 자음의 위치가 악보의 음계처럼 오르락내리락하죠? 이렇게 형태에 따라 능수능란하게 초성 위치를 조절할 수 있어야 정확한 균형으로 글씨를 써낼 수 있답니다.

초성의 높이 순으로 정렬한 한글의 형태

초성의 위치 순서대로 관찰하기

세로 형태의 초성 위치가 가장 낮고, 받침 가로 형태의 초성 위치가 가장 높습니다. 대부분 나머지 두 형태의 초성 위치를 구별하지 못하는 경우가 많은데, 받침 세로 형태보다 가로 형태의 글자가 좀 더 높은 위치에 초성을 써야 한다는 사실을 알아둘 필요가 있어요.

'ㅈ'보다 'ㅅ'을 약간 높이 써야 해요

'ㄱ'을 'ㅁ'보다 살짝 위에 써야 해요

첫 단추는 언제나 자음

한글은 무조건 자음부터 쓰며 글씨를 전개합니다. 모음부터 쓰는 글자는 존재하지 않아요. 첫 단추를 잘 끼우지 못하면 차례대로 영향을 받아 마무리까지 엉망이 된다는 옛말처럼, 첫 자음을 엉뚱하게 쓴다면 우리는 좋은 글씨를 쓸 수 없을 거예요.

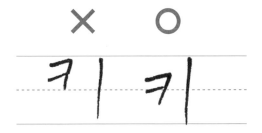

자음은 올바른 위치에 써야 해요.

자음의 정확한 위치

예쁜 글씨를 만들 수 있는 좋은 출발을 하기 위해서는 첫째로 올바른 위치에 자음을 써야 합니다. 가상의 중심을 기준으로 정확한 시작점을 판단해야 하며, 밑줄이 있다면 바닥에도 글자가 붙을 수 있게끔 자음의 높낮이를 조절하는 것이 관건입니다.

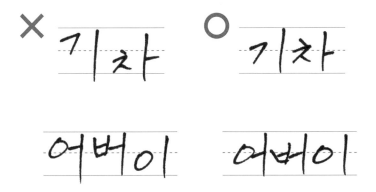

자음의 위치가 틀린 예와 올바른 위치에 자음을 쓴 예

자음의 적절한 크기

둘째로 좋은 출발의 글씨를 쓰기 위해서는 적절한 크기의 자음이 필요합니다. 앞서 글씨가 점점 커지는 문제를 분석하며 언급했듯이 글씨의 크기는 자음의 크기에서 결정납니다. '자음보다 모음이 커야 한다'는 두 번째 약속에 따라 모음의 크기에도 관여를 하고, '자음과 모음 사이는 자음만큼 벌린다'는 세 번째 약속에 따라 글자의 전체 너비에도 영향을 주니까요.

초성을 이미 쓰는 순간 글자의 크기는 이미 결정난 것과 다름없으므로 어떤 단어든 첫 자음의 역할이 매우 중요합니다.

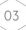

두 글자 단어
연습법 1

글자들의 균형이 어느 정도 익숙해졌다면 두 글자 단어 연습을 많이 하는 게 좋습니다. 한 자 한 자를 잘 쓰는 일을 넘어 단어는 두 글자의 통일감이 매우 중요하기 때문이죠. 다시 말해, 뒷글자가 얼마나 앞 글자와 잘 어울리느냐가 관건이에요.

세로 형태의 단어 쓰는 법

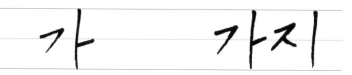

초성의 위치를 정확히 잡아
첫 글자를 멋지게 쓰세요

앞 글자를 관찰하여 같은 위치,
같은 크기로 다음 글자의 자음을 쓰세요

자음이 두 개뿐인 세로 형태의 단어와 가로 형태의 단어

치마 나이 다리 허파

앞서 알려드린 방법을 토대로 세로 형태의 두 글자 단어 쓰기를 연습해 보세요.

노트 두부 포도 우유 보고

가로 형태의 두 글자 단어 쓰기도 연습해 보세요.

받침을 통해 더 높은 난도 연습

받침이 들어가면 자음의 개수가 늘어납니다. 이런 형태의 단어는
글자의 초성이 정확하게 중심으로 턱걸이했는지, 받침도 동일한
위치에 나란히 써졌는지 확인하면 좋습니다.

자음이 네 개나 되는 받침 세로 형태의 단어

강정 찬성 난감 달걀 안녕

받침 세로 형태의 두 글자 단어 쓰기를 연습해 보세요.

받침 가로 형태의 단어 이런 형태의 단어들은 모음의 종류가 달라도 가로선이 항상 중심을 지나야 하니, 이 점을 엄격하게 점검하도록 합니다.

굴뚝 공룡 동쪽 풀숲 충동

받침 가로 형태의 두 글자 단어 쓰기를 연습해 보세요.

두 글자 단어
연습법 2

단계를 올려서 이번에는 서로 다른 형태로 이루어진 두 글자 단어를 써보겠습니다. 그중에서도 받침이 있는 형태와 받침이 없는 형태를 섞어서 쓰면 글자끼리의 관계를 이해하는 데 더욱 도움이 된답니다.

받침 세로 형태가 앞일 때

앞 글자는 고정하고 뒷글자를 세로 형태와 가로 형태로 각각 나누어서 생각해 보겠습니다.

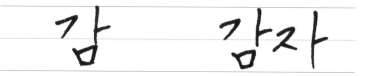

첫 글자로 중심 찾기 모음을 크게 써서 키 맞추기

'감'은 받침 있는 세로 형태이므로 'ㄱ'이 끝나는 지점이 중심입니다. 뒷글자 '자'는 세로 형태이므로 'ㅈ'이 중심을 관통합니다. 이때 뒷글자는 'ㅏ'를 더 크게 써서 두 글자의 키를 맞춥니다.

단지 상아 잔디 럭비

받침 세로 형태가 앞 글자, 세로 형태가 뒷글자인 두 글자 단어 쓰기를 연습해 보세요.

가로 형태가 뒤일 때

이번엔 뒷글자를 가로 형태로 바꾸어 볼게요.

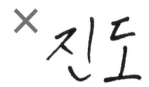

× 진도 앞 글자와 크기를 맞추려고
뒷글자 모음을 억지로 늘렸어요

○ 진도 'ㅡ, ㅗ, ㅛ'로 끝나는 단어는 뒷글자를
약간 작은 형태로 두는 편이 자연스러워요

가로 형태 글자는 초성을 중심보다 위쪽에서 써야 합니다. 그런
데 이렇게 직접 써보면 '염소'나 '진도'는 뒷글자가 작게 느껴질 거
예요. 'ㅡ, ㅗ, ㅛ'로 끝나는 단어는 모양 특성상 다른 형태의 글자
들과 크기를 완벽하게 맞출 수 없으니, 오히려 억지로 사이를 벌
려서 글씨의 균형을 깨뜨리지 않도록 조심해야 합니다.

결투 전구 염소 산모

받침 세로 형태가 앞 글자, 가로 형태가 뒷글자인 두 글자 단어 쓰기를 연습해 보세요.

받침 가로 형태가 앞일 때

앞 글자는 고정하고 뒷글자를 세로 형태와 가로 형태로 각각 나누어서 생각해 보겠습니다.

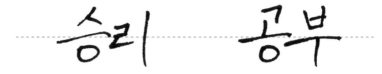

받침 가로 형태의 글자가 앞에 오면 중심의 위치를 쉽게 파악할 수 있어요

글자의 가로선에 기울기를 주게 될 경우, 글자의 중심 위치는 모음이 끝나는 지점이 아니라 모음의 가운데 지점이 됩니다.

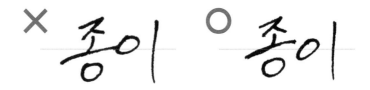

뒷글자의 'ㅇ'을 너무 높이 썼어요 뒷글자의 'ㅇ'을 앞 글자 'ㅗ'의
가운데 지점 위치에 오도록 썼어요

모음이 끝나는 지점을 중심으로 생각한다면 다음 글자를 지나치게 높은 곳에 쓰게 될 우려가 있기 때문입니다.

받침 가로 형태가 앞 글자, 가로 형태나 세로 형태가 뒷글자인 두 글자 단어 쓰기를 연습해 보세요.

앞 글자를 관찰하며 단어를 쓰는 연습을 넘어, 이제 문장 단위에서 신경 써야 할 부분을 살펴볼게요. 단어가 모여 문장이 되고 글밥이 많아지면 '가독성'을 최우선으로 고려해야 하므로 글씨에 깔끔함을 부여할 수 있는 장치를 마련할 필요가 있어요.

자간의 간격 조절

특히 한 단어 안에서의 자간은 매우 중요합니다. 띄어서 쓰지 않는 한 단어라면 자간을 매우 가깝게 연출할 필요가 있습니다. 앞 글자와 뒷글자가 거의 닿을 정도로요.

가깝게

자간이 적당해요

✕ 구분이 가지 않아요

자간과 띄어쓰기가 구분되지 않아요

○ 구분이　가지　않아요

자간을 느슨하게 벌려 쓰면 글자끼리의 응집력이 떨어져 한 단어처럼 보이지 않을뿐더러, 긴 글을 썼을 때 자칫 띄어쓰기와 혼동을 빚어 가독성이 떨어질 수 있습니다. 누군가의 글씨를 보고 '다 붙여서 쓴 것 같네', 또는 '다 띄어 쓴 것 같은 느낌이네'라고 생각해본 적 있죠? 자간과 띄어쓰기가 구분되지 않을 때 발생하는 대표적인 현상입니다.

✕ 못볼것같다

글자를 다 붙여 썼어요

○ 못 볼 것 같다

자간을 긴밀하게 잘 붙였다면, 띄어쓰기는 얼마큼 해야 적당할까요? 띄어쓰기는 1.5 글자~2 글자 정도가 들어갈 만큼 여유 있게 벌리는 것을 추천합니다. '못 볼 것 같다'처럼 한 글자씩 띄어서 써야 할 때라도 과감하게 1.5 글자만큼 사이를 벌려주세요.

'옷이 날개다!'라는 말처럼 글씨 하나하나의 모양이 조금 흐트러지더라도 자간과 띄어쓰기를 완벽하게 연출하면 읽는 사람에게 '깔끔한 글씨'라는 인상을 줄 수 있습니다.

대장글자를 따르라

단어 연습은 바로 앞 글자만 관찰하며 써도 충분하지만 긴 문장을 쓸 때는 선두의 대장글자를 관찰해야 합니다. 앞서 문제 파악 부분에서 언급했듯 미시적으로 앞 글자만 보면서 글씨를 쓰면 점점 작아지거나 커질 때 인지하기 어렵거든요. 대장글자는 우리에게 글씨 쓸 때 도움이 되는 다양한 기준점을 제공합니다.

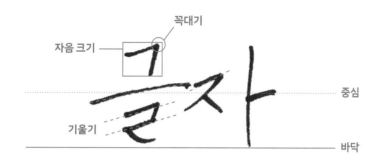

꼭대기
대장글자의 가장 높은 지점을 관찰하여 우리는 글씨의 꼭대기를 정할 수 있어요. 꼭대기를 알아야 이후 글씨들의 크기를 조절할 수 있겠죠. 세로 형태라면 어디서부터 모음을 시작해야 할지, 가로 형태라면 어디까지 자음을 올려서 시작해야 할지 판단해야 하니까요.

중심
그동안 익혀본 바로 대장글자는 반드시 세로 형태, 가로 형태, 받침 세로 형태, 받침 가로 형태 넷 중 하나일 것입니다. 우리는 각 형태에 따라서 역으로 중심을 산정할 수 있으므로 이후 글자들의 시작점을 잡는 데 결정적인 도움을 받게 됩니다.

자음 크기
대장글자의 초성을 보고 자음의 크기를 결정할 수 있습니다. 자음의 크기는 글씨의 크기에 영향을 주기 때문에, 균일한 글씨 크기로 문장을 전개하려면 문장의 모든 자음 크기를 통일하는 것은 필수입니다. 받침도 예외 없이요. 그 기준을 대장글자의 자음을 보며 정하면 됩니다.

기울기
글씨 분위기에 따라 기울기는 선택의 영역이지만, 그 경사를 통일할 필요는 있습니다. 마찬가지로 대장글자를 기준으로 얼마큼의 기울기가 들어갔는지를 확인한 뒤, 이후 모든 가로선을 동일한 기울기로 쓰는 편이 좋습니다.

바닥
대장글자가 어디서 끝맺음하였는지 관찰하면 이후의 글자들도 어디서 끝내야 하는지 알게 됩니다. 특히 이 단서는 밑줄이 없는 백지에 글씨를 쓸 때 훨씬 효과적인 도움을 주겠지요. 각 글자의 바닥을 통일시킨다는 마음으로 글씨를 쓴다면 문장이 터무니없이 올라가거나 흘러내리는 일이 벌어지지 않을 거예요.

이렇듯 대장글자만 관찰한다면 앞으로 써야 할 글씨의 꼭대기, 중심, 바닥, 자음 크기, 기울기까지 모든 정보를 한눈에 얻을 수 있습니다. 숙달되기 전까지는 의식해야 한다는 자체가 번거로울 수 있으나, 이건 마치 답안지를 펼쳐놓고 문제집을 푸는 셈이니까 이제부터 글씨를 쓰다가 어려움에 막힐 일은 없겠죠?

왜 연습을 해도
글씨가 안 예쁠까?

열심히 글씨 연습을 하고 있는데도
한 번씩 시련이 찾아옵니다. 분명히 노력하고 있는데
더는 발전하지 않는 것 같아 마음이 꺾이기도 합니다.
낙담한 여러분들에게 꼭 드리고 싶은 말씀이 있습니다.

눈높이가
올라갔기 때문

연습은 성실하고 치열하게 하는 것이 옳습니다. 그러나 내 마음까지 가혹하게 밀어붙여서는 안 돼요. 꾸준히 연습한 여러분들의 글씨는 분명히 좋아졌습니다. 하지만 글씨를 바라보는 우리의 기준이 올라갔기 때문에 쉽사리 만족이 되지 않는 것뿐이랍니다.

특히 글씨 쓰기에 관심이 있는 분들은 다양한 정보를 접하게 됩니다. 예쁜 글씨 사진도 찾아보고, 영상도 찾아보고, 잘 쓰는 방법을 알고 싶어 지금처럼 책을 읽으며 공부도 하지요. 그러다 보면 머리가 알고 있는 지식과 손이 표현할 수 있는 능력 사이에 당장 큰 괴리가 생겨나므로 아무리 연습을 해도 글씨가 미워 보이게 됩니다. 그러나 실력이 정체된 것은 결코 아니므로 자신을 믿고 연습하는 자세가 무엇보다 중요합니다. 그렇다면 어떻게 연습을 해야 할까요?

연습은 한 가지씩

여러 마리의 토끼를 동시에 잡으려다가 모두 놓쳐버리는 사냥꾼의 이야기를 우린 모두 알고 있습니다. 예를 들어 당장 글씨에서 해결해야 할 문제가 다섯 가지라면, 다른 네 가지는 뒤로 남겨두고 가장 해결하고 싶은 한 가지만 정해서 몰두하세요. 한 가지가 어느 정도 손에 익기 시작하면 그다음에는 남겨두었던 것 중 하나를 추가해서 두 가지 개념을 신경 써 보시고, 세 가지, 네 가지… 이렇게 쌓아 올리듯 해결해 나간다면 스트레스를 최소화하면서 빠르게 성장할 수 있을 거예요.

5장 '② 가로선의 기울기를 달리한다' 관련 영상 보기
< 어른이란 무어냐, 어른글씨를 써야 어른이다. >

URL https://m.site.naver.com/1oTcF

5장

내 글씨체
매력적으로
만드는 법

지금부터는 기본 균형은 지키되 나만의 글씨 느낌을 내고 싶은 분들을 위해 글씨체를 연출할 수 있는 몇 가지 요소를 소개하겠습니다.

세로선의
방향을
달리한다

지금까지 대부분의 세로선은 바닥과 수직으로 내렸습니다. 깔끔하고 정돈된 느낌을 원한다면 수직선만큼 좋은 장치도 없습니다. 그래서 정자체는 물론 다양한 글씨체와 폰트에서 수직선을 선호하죠. 하지만 수직이 아니라고 해서 글씨로서 미적 가치가 없는 건 아닙니다. 수직선은 숙련되기까지 매우 수고스럽기도 하고요. 두 가지 예시를 보여드리겠습니다.

수직으로 쓰는 글씨 ↑ 목이 기다란 기린

오른쪽으로 기우는 글씨 ↗ 목이 기다란 기린

왼쪽으로 기우는 글씨 ↖ 목이 기다란 기린

오른쪽 방향

첫 번째는 오른쪽으로 기울어진 방식으로 쓰는 글씨입니다. 대부분 사람은 글씨를 오른손으로 쓰기 때문에, 세로선을 내리면 자연히 오른쪽으로 기울게 됩니다. 이 현상을 적당히 이용하는 글자예요. 주목할 점은 '목' 같은 받침 가로 형태의 글씨도 방향이 바뀐 것처럼 연출할 수 있다는 거예요. 보통 받침은 초성 너비에 맞추어 쓰는 게 좋지만 이 경우에는 받침을 기준보다 왼쪽에 배치하여 글씨 전체가 약간 오른쪽으로 기울어진 것 같은 느낌을 연출했습니다.

왼쪽 방향

반대로 세로선이 왼쪽으로 기울어진 방식으로 쓴 글씨를 보여드릴게요. 이 방법도 억지스러운 연출은 아닙니다. 우리는 왼쪽부터 시작하여 오른쪽으로 글씨를 쓰고 읽기 때문에, 그 관성으로 선 자체가 점점 오른쪽으로 밀리는 현상이 발생하기 때문이죠. 관성이 만들어 낸 오류라고 표현할 수도 있겠지만 이런 느낌을 좋아하는 분도 많습니다. 역시 세로선뿐만 아니라 받침이 있는 가로 형태의 글자에서 받침의 위치를 살짝 오른쪽으로 이동시켜 썼습니다.

수직선을 이용하여 글씨를 쓰는 방식이 주류이긴 하나, 반드시 정답이라고 할 수는 없어요. 상황에 따라, 내가 원하는 느낌에 따라 글씨의 기울어짐을 조절할 수 있는 것도 능력이며, 매력 넘치는 글씨를 만드는 방법의 하나랍니다.

가로선의 기울기를 달리한다

글씨의 가로선들에 얼마만큼 경사를 주느냐에 따라 느낌이 달라질 수 있습니다. 글씨를 쓸 때 약간의 기울기를 주면서 쓰는 것이 좋은데 오른손으로 가로선을 쓰면 자연스럽게 올라가는 식으로 진행되기 때문입니다. 오히려 수평으로 쓰는 일이 훨씬 수고스럽다는 걸 깨닫게 될 거예요.

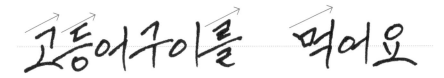

기울기를 거의 주지 않고 수평으로 쓰는 글씨

약간 기울기를 준 글씨

기울기를 강하게 준 글씨

기울기 없음

단정한 느낌이 좋은 분들은 굳이 기울기를 주지 않고 수평으로 쓰는 것도 좋은 선택이 될 수 있습니다. 다만 모든 가로선을 수평으로 연출하면 지극히 정직한 분위기가 나기에 단조롭게 느껴지기도 합니다. 아이가 쓴 것 같은 느낌도 들고요. 혹시 내 글씨가 나이답지 않게 너무 어려 보인다면 기울기가 없어서는 아닌지 고민해 보세요.

기울기에 따른 변화

흔히 말하는 '어른 글씨'의 느낌을 원한다면 가로선의 경사는 필수입니다. 다만 예시의 '고'처럼 가로선이 바닥 역할을 하는 가로 형태의 글자는 안정감을 위해 마지막 선에 기울기를 넣지 않습니다. 모든 가로선에 경사를 주지만, 바닥 선 만큼은 예외라는 사실을 꼭 기억해 주세요.

세로선에 가까워질 정도로 극단적인 경사를 취하는 것만 아니라면, 취향에 따라 얼마든지 기울기를 조절해도 좋습니다. 경사가 심할수록 도전적이고 날카로운 느낌을 주기 때문에, 여성분들보다는 남성분들이 기울기가 큰 글씨를 선호하는 것 같아요.

> 필적학에서는 권위적이고 성취욕이 강한 사람들이 글씨에 기울기를 크게 넣는 경향이 있다고 분석합니다. 글씨에 성격도 드러난다니 참 재밌죠?

자모음의 비율을 조정한다

글씨체를 형성하는 세 번째 요소는 자음과 모음의 비율입니다. '자음보다 모음이 커야 한다'는 것이 원칙이지만, 모음을 얼마큼 크게 쓸 것이냐는 충분히 선택할 수 있는 부분입니다. 자음보다 모음이 커야 한다는 원칙만 지킨다면, 극단적인 두 가지의 예시가 가능할 거예요.

자음과 모음이 서로 비슷할 때

아래의 글씨는 모음이 자음보다 크긴 크지만, 거의 같은 크기처럼 느껴집니다. 이처럼 자음과 모음의 크기가 비슷할수록 글씨는 아이가 쓴 것 같은 아기자기한 분위기가 납니다. 이런 글씨체는 여성들이 선호하는 경향이 있습니다.

아 매미 노트

자모음 크기가 비슷한 글씨

모음이 훨씬 클 때

반대로 아래의 글씨는 모음이 자음보다 압도적으로 큽니다. 이처럼 자음보다 모음이 클수록 더욱 어른이 쓴 것 같은 느낌이 나죠. 굳세고 단단한 분위기를 풍기므로 남성들이 선호하는 경향이 있어요. 두 극단적인 예시의 범위 안에서 자음과 모음의 크기는 무궁무진하게 조절할 수 있습니다. 나의 나이, 성별, 성향, 직업 등에 따라 자모음의 크기를 조정하며 나만의 글씨체를 찾아가는 일은 글씨 연습을 하는 또 다른 재미를 느낄 수 있게 해줄 것입니다.

애 매미 노트

모음이 자음보다 아주 큰 글씨

길쭉한 기린을 보면서 느끼는 매력과 뚱뚱한 하마를 보면서 느끼는 매력이 다르듯, 글씨 틀의 비율을 조정해서 전체 형태를 바꿔보는 것으로 글씨 분위기에 영향을 줄 수 있습니다.

**글씨의
틀을
바꿔본다**

정자체로 쓴 글씨의 틀 비율을 조정하면 글씨체에 변화를 줄 수 있습니다. 그렇다고 지나치게 비율을 수정하면 글씨의 균형이 망가질 수 있으므로 약간씩 변형해 볼게요.

정자체의 틀은
신용카드와 비슷합니다.

우선 모음을 약간 줄이거나, 받침을 이전보다 가깝게 쓰는 방식으로 글씨의 전체 형태가 오밀조밀한 정사각형 느낌으로 만들 수 있습니다.

오밀조밀한
정사각형 모양의 글씨

앙증맞고
넙데데한 형태

모음을 더 줄이고 받침 크기를 초성보다 살짝 줄이면 가로로 넙데데하고 앙증맞은 형태로 만들 수도 있습니다. 자음들의 크기는 모두 동일하게 쓰는 것이 정석이지만, 분위기에 따라 받침을 조금 줄인다고 해도 글씨 균형이 무너지진 않습니다.

개성 있는
길쭉한 형태의 글씨

모음의 길이를 늘이고 받침도 아래로 더 내려 보겠습니다. 이때 자음이 함께 커지면 글씨 전체가 커져 버리므로 자음은 건드리지 않는 편이 좋습니다. 모음을 줄일 때와는 다른 매력이 생겨납니다. 하지만 지나치게 길쭉한 글자는 안정감이 떨어져 보이므로 한계를 정하면서 비율을 조정해야 해요.
이런 글씨 틀 변형은 지극히 취향의 문제이기 때문에 절대적인 정답이 없습니다. 즐겁게 분위기를 바꿔보며 재미를 느꼈으면 좋겠습니다.

꺾거나
굴린다

글씨를 쓰면서 선과 선이 만나는 모서리를 어떻게 처리하냐에 따라 분위기가 바뀌기도 합니다. 가지를 부러뜨리듯 급격하게 방향을 바꾸는 모서리를 '꺾음'이라고 표현하고, 물길을 내듯 완만하게 방향을 바꾸는 모서리를 '굴림'이라고 표현할게요.

'ㅗ'의 세로선이나 'ㄴ'처럼 곡선의 느낌이 필요한 부분까지
꺾어 쓰면 안 돼요!

'꺾음'이 많이 들어가는 글씨는 날카로운 분위기가 나요

꺾음

꺾어 써서 예리한 모서리는 분명한 느낌을 주어서 사무적이거나 공적인 문서를 작성할 때 선호하는 경향이 있습니다. 진중함도 느껴지지만 그만큼 딱딱하고 차갑게 느껴지기도 하죠? 모서리가 날카롭게 꺾이는 것뿐 모든 선을 직선으로 처리하면 글씨가 뻣뻣한 로봇처럼 매력 없게 느껴지므로 주의합니다.

부드러운 분위기

직선으로 써야 할 부분까지 둥글게 굴려 쓰면 안 돼요!

부드러운 분위기

'굴림'으로 쓰는 글씨는 부드러운 분위기가 도드라져요

굴림

뾰족하게 느껴지는 부분이 없어 친근하게 느껴져요. 그래서 편지
나 메모처럼 일상적인 글씨에서 선호하는 경향이 있습니다. 또
상대적으로 '꺾음'으로 쓰는 글씨보다 힘이 적게 들어가서 시각
적으로 편안하게 느껴집니다. 그렇다고 모음까지 곡선으로 만든
다면 글씨의 뼈대가 단단하게 잡히지 못해 전체 균형이 무너져
버릴 수 있습니다.

06

**날리거나
맺는다**

글씨의 '날림'과 '맺음'은 가볍게 쓰기, 무겁게 쓰기와 관련이 있어요. 가벼운 선의 느낌을 '날림', 무거운 선의 느낌을 '맺음'이라고 이해하면 됩니다. 정자체에서는 '가볍게'와 '무겁게'를 적절히 섞는 방식으로 글씨를 썼으나, 둘 중 맘에 드는 느낌이 있다면 한쪽으로 무게를 실어서 글씨를 써보는 것도 분위기를 연출하는 재미가 있습니다.

날림이 많은 글씨

가벼운 느낌을 많이 넣으면 글씨가 매우 예리해 보입니다

길어져도 괜찮습니다

가볍게 쓰면서 선이 약간씩 길어져도 멋스러워요

맺음이 많은 글씨

맺음이 많게 해서 쓰면 '또박또박' 쓴 글씨 같은 느낌이 들어요

날림

날림이 많게 쓰면 던지듯이 선을 쓰기 때문에 자칫 선이 휘거나 방향이 틀어지지 않도록 주의할 필요는 있어요.

가볍게 쓰는 과정에서 약간씩 선 길이가 길어질 수도 있습니다. 그러나 선의 길이가 늘어나는 것이 곧 글씨의 질서를 해친다는 말은 아니에요. 오히려 그 나름대로 멋이 살아나는 경우도 많습니다. 어디를 늘이는 것이 멋스럽고, 어색하게 느껴지는지는 여러 글자를 써보며 눈으로 경험해 보는 걸 추천합니다.

맺음

무거운 느낌을 많이 넣은 글자는 매우 침착해 보입니다. 지루해 보일 수도 있지만 견고하고 단단한 느낌이 매력적일 수도 있죠. 마지막까지 고르게 힘을 유지하기 때문에 선을 통제하기가 수월하죠. 그래서 선의 끝과 끝을 정확하게 맞추는 정교하고 깔끔한 분위기를 내기에 좋습니다.

예쁜 모양에 집착하지 말자

글씨도 넓게 보면 그림이라고 말할 수 있습니다.
인간이 손으로, 선을 이용하여 어떠한 것을 표현하는
행위니까요. 높은 미적 가치를 추구하는 서예나
캘리그라피의 글씨를 보면 그림과 다름없는 아름다움에 감탄
이 나오기도 합니다. 하지만 저는 글씨 교정을
원하는 분들에게는 반드시 글씨는 그리지 말고 써야
한다고 말씀드립니다.

백글의 100초로 익히는 백점 글씨

글씨를 쓰는 이유

일반적으로 글씨를 쓰는 이유는 의미를 전달하기 위해서예요. 일상생활에서의 글씨는 학습과 업무, 크고 작은 메시지들을 주고받기 위해서 사용합니다. 그렇기에 글씨 연습은 실용적인 측면도 절대 무시할 수 없습니다.

글씨 연습을 열심히 하다 보면 예쁘고 근사한 모양에 집착하는 경우가 많아요. 그러다 보면 더 반듯한 선을 긋고 더 깔끔하게 균형을 맞추는 데만 매몰되어 한 땀 한 땀 그림처럼 글씨를 그리게 됩니다. 물론 멋진 글씨를 만들 수는 있겠지만, 한 단어를 쓰는 데 1분이 넘게 소요된다면 우리는 일상생활에서 그 글씨를 이용할 수 있을까요?

점점 빠르게 쓰기

어느 정도 모양과 균형 잡기가 익숙해지면 글씨를 쓰는 리듬과 박자를 조금씩 빠르게 올릴 필요가 있습니다. 이미 내 몸에 익숙해진 균형과 원리는 쉽게 흐트러지지 않아요. 조금 빨리 쓴다고 해서 엉망진창으로 모양이 망가지지 않으니 두려움을 깨고 계속해서 속도를 올려야 합니다. 익숙해질 만하면 한 박자 더 빠르게, 또 익숙해질 만하면 한 박자 더 빠르게, 점진적으로 속도를 붙여 나가면 아름다움과 실용성을 둘 다 잡는 좋은 글씨를 쓰실 수 있을 거예요. 이렇게 연습하면 끊임없이 동기부여가 되기 때문에 지루할 틈이 없습니다.

한숨도 쉬지 않고 인쇄기에 찍어내는 것처럼 달려나가라는 말은 아닙니다. 사람의 손은 절대 그렇게 쓸 수 없어요. 다만 글씨를 쓰는 속도를 등한시하고 단순히 모양 만들기에만 전력을 쏟으면, 실력은 더 발전하기 어렵다는 이야기를 하고 싶었습니다.

6장 '④ 내 이름 잘 쓰기' 관련 영상 보기

< 느낌있게 싸인하고 싶으세요? >

URL https://m.site.naver.com/1oTeG

6장

생활에 도움이 되는 글씨 쓰기 가이드

글씨를 연습하는 마음가짐을 다잡으며 출발했던 첫 장을 성큼성큼 지나 어느덧 내용이 후반부로 접어들었습니다. 남은 장들은 여러분이 실생활에서 직접 도움을 받을만한 내용으로 채워볼까 해요. 개념들도 충분히 연습하여 익혔고 흥미로운 궁금증들도 해결했으니 이제 생활 속으로 뛰어들 차례입니다.

숫자
잘 쓰는 법

숫자는 기호의 성격이 강하므로 한글 쓰기보다 쉬우니 안심하세요. 숫자는 '1~0'까지 정확한 모양을 파악하면 그것들을 일렬로 나열하기만 하면 되므로 훨씬 간단합니다. 숫자를 쓸 때의 핵심은 중심을 파악하는 거예요.

중심에 맞춰 쓴다

가상의 중심은 한글 연습을 할 때면 늘 염두에 두었던 부분이니 이젠 익숙하죠? 중심선을 기준으로 숫자들의 모양을 살펴보겠습니다.

$$1234567890$$

1은 중심을 기준으로 위아래 길이가 같은지만 파악하면 됩니다. 앞에 꼭지를 붙이는 것은 취향입니다.

머리를 돌리자마자 옆으로 꺾은 2

2는 절반 위는 동그란 머리 부분, 절반 아래는 길게 내리다가 꺾는 부분으로 연출하는데 내리는 부분을 길게 연출하는 편이 멋스럽습니다.

3은 중심을 기준으로 위아래를 동일하게 볼록 내밉니다. 얄팍해지지 않고 빵빵하게 굴곡을 만드는 것이 핵심입니다.

삼각형이 작아 볼품없는 4

4는 대각선이 매우 깁니다. 절반보다 아래로 내려와서 옆으로 꺾습니다. 위의 삼각형이 큼직해야 멋스럽습니다.

5는 세로선을 내리면서 절반 지점에서 볼록 내밉니다. 역시 빵빵하게 굴곡을 만듭니다.

6은 대각선으로 충분히 내린 후에 아랫부분을 돌려도 늦지 않습니다. 처음부터 돌아가는 느낌에 욕심을 내다보면 자칫 0과 혼동될 우려가 있습니다.

0과 혼동되는 6

7은 'ㄱ'을 길쭉하게 늘인 모양으로 쓰는 것이 정석입니다. 꼭지를 붙인 1과 혼동될 우려가 있을 경우에는 선을 추가하여 구분하는데 서구권에는 중간에 선을 추가하고, 대한민국을 비롯한 한자문화권에서는 앞쪽에 선을 추가하는 것을 선호합니다.

서양권에서 우리나라에서
선호하는 7 선호하는 7

8은 S를 쓰는 모양으로 위쪽부터 내려온 다음 나머지 부분을 거슬러 올라가 만나게 합니다. 역시 모양이 나뉘는 부분이 중간임을 명심해야 합니다.

9는 절반 위에서 동그랗게 머리를 만든 후에 세로선을 내립니다. 원을 꼭대기부터 돌리지 않고 3시 방향에서 시작하는 편이 세로선을 쓰기 편합니다.

0은 동그라미가 아닌 타원형으로 씁니다.

숫자는 납작해지는 것을 가장 경계해야 해요. 숫자도 한글과 같은 한 글자이므로 둘의 크기를 맞추기 위해서 길게 연출해야 합니다.

숫자 빨리 쓰는 법

숫자를 빠른 속도로 쓰면 모양이 불분명해져서 다른 숫자와 혼동될 우려가 크다는 단점도 존재하지요. 어떻게 써야, 숫자를 알아볼 수 있으면서 비약적으로 속도를 올릴 수 있을지 알아보겠습니다. 속도를 올리기 위해서는 직선보다 비스듬한 선을 사용합니다. 수직선보다는 대각선을 쓰는 편이 손에 부담을 덜 주기 때문이지요. 또 선들은 속도감을 위해서 가볍게 쓰는 편이 좋습니다.

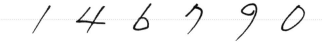

1: 꼭지는 생략

4: 꼭대기가 뾰족하게 만나지 않고 벌어짐

6: 아래만 동그랗게 돌려주면 됨

7: 앞 꼭지와 뒷선이 평행을 이룸

9: 시험지를 채점하듯 시계방향으로 한 번에 돌리기

0: 타원형을 대각선으로 비틀어 쓰기. 'ㅇ'을 빨리 쓸 때의 움직임과 유사함

숫자는 둥글게 내미는 부분들이 있습니다. 둥그런 곡선은 숫자의 멋을 살려주는 요소지만 보기 좋은 곡률에 집중하다 보면 그만큼 쓰는 시간을 오래 투자하게 됩니다. 그래서 호의 형태를 부메랑처럼 꺾인 모양으로 변형시킵니다.

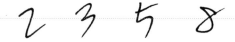

2: 머리 부분을 동그랗게 돌리지 않고 휘어지듯 넘어감.
　　한 호흡에 가볍게 쓰기

3: 2의 머리 부분을 거듭 반복하는 느낌으로 가볍게 쓰기

5: 둥글게 내미는 아랫부분이 휘어지듯 가볍게 쓰기

8: S처럼 곡률을 만드는 시작 부분을 꺾이는 모양으로 쓰기.
　　아래에서 위로 복귀하는 선은 직선으로 단숨에

한글, 숫자에 이어 A부터 Z까지의 로마자를 쓰는 기본 원리에 대해 짚어 보겠습니다.

대문자

글씨 쓰기 약속 중 하나인 '바닥은 붙이고 하늘은 비운다'를 떠올려 보세요. 밑줄을 이용하여 글씨를 쓸 때는 최고점(천장)과 중심과 바닥을 확인하며 글씨를 써야 했지요? 이해하기 쉽게 천장부터 중심까지를 1번 칸, 중심부터 바닥까지를 2번 칸이라고 표현하겠습니다. 한글을 비롯한 숫자, 영어의 대문자 모두 1번 칸과 2번 칸을 이용하여 글씨를 씁니다.

① ②
ABCDEFGHIJKLMNOPQRST

① ②
UVWXYZ 가나다라 1234

소문자

그러나 영어의 소문자는 이야기가 다릅니다. 바닥을 뚫고서 내려오는 글자도 있지요. 바닥부터 그보다 아래의 공간을 3번 칸이라고 칭한다면 소문자는 크게 3가지 경우의 수가 발생합니다.

① ② ③
abcdefghijklmnopqrstuvwxyz

1. 'a, c, e'처럼 2번 칸에만 쓰는 글자
2. 'b, d, f'처럼 1번 칸과 2번 칸에 쓰는 글자
3. 'g, p, q'처럼 2번 칸과 3번 칸에 쓰는 글자

시중에서 판매 중인 영어 공책을 관찰해보면 1~3번 칸이 표시되어 있으며 바닥을 알리기 위해 3번째 줄은 색깔이 다르다는 사실을 알 수 있습니다.

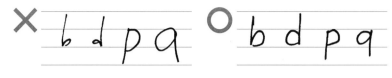

2번 칸이 부실하거나 넘치게 쓴 소문자 | 2번 칸을 채워 쓴 소문자

어떤 소문자라 할지라도 2번 칸에는 글자가 들어가므로 영어를 쓸 때의 최우선 목표는 '2번 칸을 알차게 채우자'라고 할 수 있습니다. 글자의 볼록한 부분들이 빈약하여 2번 칸이 비어 보이거나, 혹은 지나치게 커서 다른 칸으로 넘어간다면 글씨의 균형이 망가집니다.

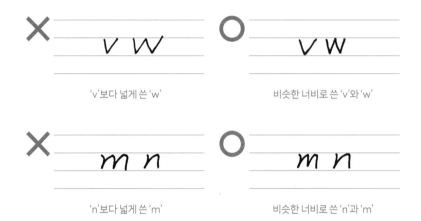

'v'보다 넓게 쓴 'w' | 비슷한 너비로 쓴 'v'와 'w'

'n'보다 넓게 쓴 'm' | 비슷한 너비로 쓴 'n'과 'm'

또 'i'나 'l'을 제외하고는 대부분의 글자는 같은 너비로 쓰려는 노력이 중요합니다. 한글과 숫자를 쓸 때도 그 너비가 중요하듯, 대문자와 소문자에도 공통으로 해당하는 내용입니다. 특히 'm'과 'n'이 비슷한 너비인지, 'v'와 'w'가 비슷한 너비인지 확인하는 것이 좋습니다.

> 'j'는 유일하게 1~3번 칸 전부를 사용하는 소문자입니다. 1번 칸에 점을 찍고 2번 칸부터 세로선을 내린 후 3번 칸에서 구부립니다.

영어 필기체에 환상과 로망을 가지고 있는 분들이 많은 것 같습
니다. 캘리그라피처럼 화려하게 꾸민 필기체는 감탄을 자아내지
만, 실용성은 몹시 떨어집니다. 그러니 화려하게 꾸미는 것은 지
금부터 알려드리는 필기체의 기초를 먼저 익힌 후에 욕심내도 늦
지 않습니다.

abcdefghijklmnopqrstuvwxyz

<div align="right">대각선으로 기울여 쓰기</div>

로마자도 숫자와 마찬가지로 쓰는 속도를 높이려면 수직선보다
는 대각선 방향으로 쓰는 것이 훨씬 유리합니다. 오른손의 진행
도 자연스럽고 부담도 덜 느끼니까요. 앞에서 1~3번 칸을 이용해
써봤던 소문자들을 대각선으로 기울여서 써보겠습니다. 'c, e, z'
등 2번 칸에만 쓰는 글자들은 구태여 기울인다는 느낌을 주지 않
아도 괜찮습니다. 'b, d, f, j' 등 세로선이 긴 글자들만 대각선으로
연출하여도 충분해요. 신기하게도 방향만 대각선으로 바꿨는데
도 필기체의 느낌이 나기 시작하는 것을 알 수 있습니다.

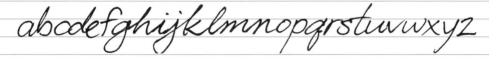

<div align="right">자연스럽게 이어붙이기</div>

영어 필기체가 화려하게 느껴지는 것은 글자의 시작, 혹은 마무
리에 추가로 덧붙여진 선들 때문입니다. 이러한 선은 글자 자체
의 모양을 위해서가 아닌 앞, 뒤 글자와 이어서 쓰기 위해 존재하
는 선입니다. 한 마디로 번거롭게 손을 떼지 않기 위한 장치인 셈
이죠. 앞서 대각선으로 소문자를 쓰는 방식이 익숙해졌다면 자연
스럽게 글자들을 이어 써볼 차례입니다.

글자를 끝낸 직후 다음 글자의 시작점까지
손을 떼지 않고 이동해 봅니다. 자연스럽게
다음 글자로 이어진다면 충분히 이어서 쓸 수
있는 글자이고 부자연스럽게 글자가 시작
된다면 억지로 이어 쓰지 않아도 괜찮습니다.
우리는 한붓그리기를 하는 게 아니니까요.
이렇게 '내 손이 편하게 느끼는' 이어 쓰기를
연습해 보아야 더 높은 단계의 화려한 영어
필기체를 익힐 수 있는 능력도 생긴답니다.

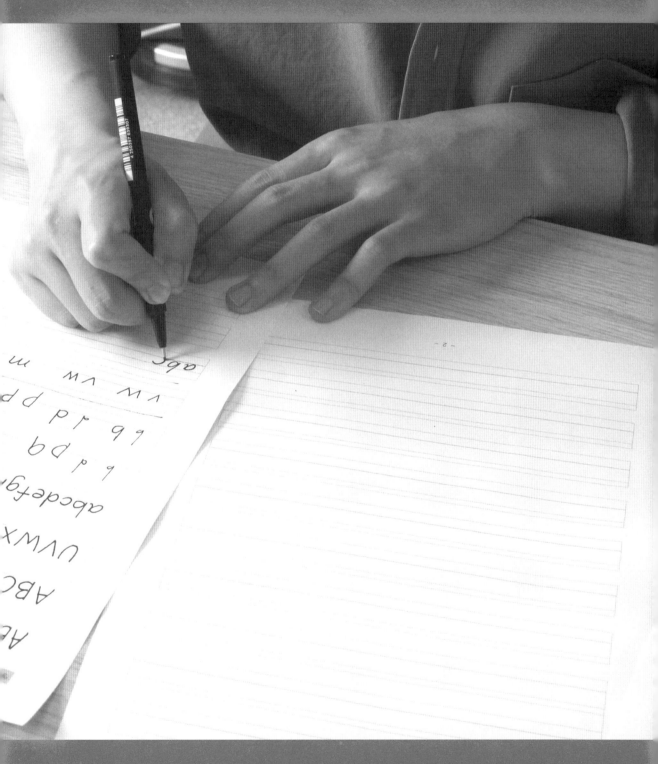

서예와 펜글씨

'글씨를 잘 쓰고 싶은데 서예를 배우는 게 좋을까요?'라고 질문하는 분들이 많습니다. 서예를 배우면 글씨를 다루는 매우 진중한 태도를 기를 수 있고 쓰는 일에 자신감도 생기므로 당연히 추천할 만합니다. 다만, 글씨를 잘 쓰고 싶은 이유가 일상생활에서 사용하는 펜글씨가 마음에 들지 않아서인지, 글씨 자체의 아름다움을 깊게 탐구하고 싶어서인지는 정확하게 되돌아보고 결정해야 합니다.

고차원적인 예술인 서예

만약 오로지 일상생활에서 펜글씨를 잘 쓰는 것만 목적으로 하는 사람이라면 서예에 큰 흥미를 느끼지 못할 확률이 높아요. 서예가 고루하고 지루해서 흥미를 느낄 수 없을 것이라는 말이 절대 아닙니다. 서예는 더 높은 차원을 바라보는 예술의 영역이기 때문이에요. 서예는 문자를 중심으로 하여 붓을 이용해 미적 아름다움을 표현하는 시각예술을 일컫습니다. 선 하나하나에 예법과 의도를 담아내는 고차원적 행위이므로 글씨 고유의 매력에 흠뻑 빠지기에는 더할 나위 없이 좋은 활동이지요. 하지만 당장 생활 속에서 사용할 글씨를 고쳐볼 다소 가벼운 마음가짐으로 서예에 입문한다면 그 무게감에 압도당하여 금세 흥미를 잃게 될지도 모릅니다.

손에 익숙한 펜부터 써보자

게다가 지금은 붓이 아니라 연필과 펜을 사용하는 시대입니다. 그러므로 최대한 빠르게 글씨를 교정하고 싶은 실용적인 마음이 앞선다면 당장은 붓을 사용하지 않아도 좋습니다. 연필이나 펜은 글씨가 발현되는 촉이 한 점이지만 붓은 수많은 털을 다루면서

글씨를 표현해야 합니다. 털이 서로 엉키거나 엇나가면 글씨의 균형이 망가지므로 선 하나를 쓰더라도 역입, 중봉, 회봉 같은 특수한 기술을 구사해야 하지요. 일상에서 사용하는 도구들은 이런 기술이 필요 없으므로 손에 익숙한 도구부터 사용하여 글씨를 연습해 보는 것을 추천합니다. 그러다 글씨 자체를 더욱 깊이 있게 탐구하고 싶어지는 순간이 온다면 그때 서예를 배우는 편이 훨씬 값진 경험이 될 거라 확신합니다.

붓펜으로 글씨 쓰기

당장 서예를 배워서 붓을 이용해 글씨를 쓰기에는 부담스럽지만, 그래도 붓글씨 고유의 멋이 탐이 나는 분들이 있을 거예요. 이럴 때 붓펜을 이용하여 붓글씨를 맛보기로 경험해 보는 것은 어떨까요? 아래의 기본을 갖춘다면 차례상에 올릴 지방을 쓸 때, 축의금 봉투에 이름을 쓸 때 등 활용할 수 있는 범위가 퍽 넓을 거예요.

우선 잡는 법은 연필과는 조금 다릅니다. 붓글씨의 핵심은 뾰족한 촉의 끝이 가장 먼저 종이에 닿아야 하므로 붓펜을 세워서 잡아야 합니다. 그래서 연필을 잡듯이 쥔 상태에서 땅콩껍데기를 비벼서 까듯 엄지를 위로 올려줍니다. 그러면 자연스럽게 붓펜이 세워질 거예요.

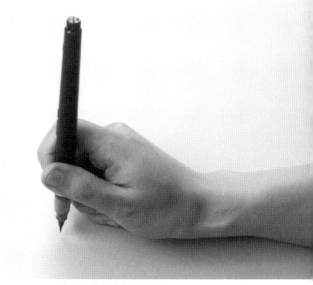

촉 끝이 닿게 세워 잡는 붓펜

촉을 세워서 출발할 때의 선

대각선 방향으로 출발할 때의 선

옆으로 뉘어서 출발할 때의 선

붓펜으로 글씨를 쓸 때는 첫 출발에 신경 써야 합니다. 한 점에서 글씨가 표현되는 연필과 볼펜과는 다르게 붓펜은 촉의 모양이 시작 부분에 고스란히 드러나기 때문이지요. 촉 방향에 따라 모두 선의 느낌이 다르므로 촉의 특성을 이해하는 것이 중요합니다. 만일 붓촉을 상황에 맞게 다루기 어렵다면 대각선 방향으로 고정해서 쓰는 방식을 추천합니다.

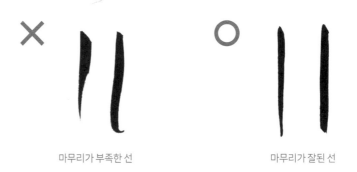

마무리가 부족한 선

마무리가 잘된 선

붓펜으로 글씨를 표현할 때는 머금고 있는 먹물이 충분히 종이에 스며야 하므로 선을 갑자기 마무리하는 습관을 지양해야 합니다. 아직 먹물이 스미지 못한 부분이 있거나, 붓을 거두는 순간에 털이 꼬이면서 마무리가 지저분하게 될 수 있으므로 주의해야 합니다. 또 가볍게 써서 선의 끝을 뾰족하게 만들고 싶더라도 던지듯이 펜을 날려서 쓰기보다는 서서히 손을 거두면서 선을 끝내는 것이 좋습니다.

백글의 100초로 익히는 백점 글씨

왜 내 이름은 쓰고 또 써도 마음에 들지 않고 미워 보일까요? 사람의 이름은 고양이, 콩나물, 청바지처럼 한 덩어리로 우리 눈에 익은 글자가 아닙니다. 각자 고유한 글자들을 뽑아서 만들어 낸 생소한 단어이므로 글씨로 썼을 때 어색하게 느껴질 확률이 높아요. 그래서 더욱 글자들끼리 균형을 잘 맞춰야 할 필요가 있고요.

이름의 간격

우선 한 단어, 하나의 이름으로 깔끔하게 읽히기 위해서는 글자끼리의 응집력이 중요합니다. 그러므로 자간을 잘 붙여야 하는 것은 물론이고 성과 이름을 띄어서 쓰는 실수를 하지 않도록 주의해야 합니다. 한글 맞춤법에서도 성과 이름은 붙여 쓰는 것을 원칙으로 하고 있으며 앞글자와 뒷글자의 균형을 맞추기에도 유리하므로 글자를 서로 긴밀하게 배치합니다.

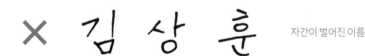

× 김 상 훈　　자간이 벌어진 이름

○ 김상훈　　응집력 있게 붙여 쓴 이름

이름도 가독성이 중요해요

일부만 보고도 의미나 형태가 유추되는 눈에 익은 단어가 아닌, 고유한 이름이므로 명확하게 읽히는 가독성이 매우 중요합니다. 세로 형태, 가로 형태, 받침 세로 형태, 받침 가로 형태 중 내 이름은 어떤 형태를 가졌는지 정확하게 분석하여 글씨를 쓸 필요가 있겠죠. 특히 같은 형태가 반복되는 이름의 경우에는 자음의 크기나 배열이 조금만 어긋나도 가독성이 망가지므로 주의해야 합니다.

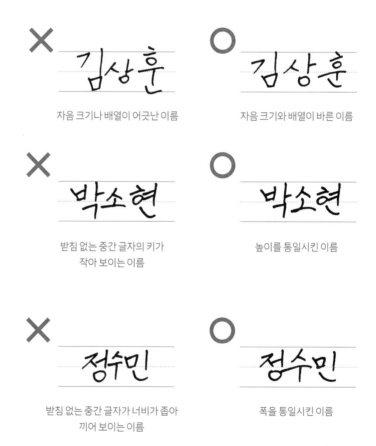

자음 크기나 배열이 어긋난 이름

자음 크기와 배열이 바른 이름

받침 없는 중간 글자의 키가
작아 보이는 이름

높이를 통일시킨 이름

받침 없는 중간 글자가 너비가 좁아
끼어 보이는 이름

폭을 통일시킨 이름

이름을 쓸 때는 특히, 위아래 높이와 좌우 폭, 두 가지를 함께 통일시켜야 비로소 글자의 크기가 같아진다는 사실을 명심하길 바랍니다.

멋진 사인 만드는 법

이름을 정갈하게 쓰는 연습을 완료했다면 태가 나는 사인도 한
번 만들어 볼까요?

지루하지 않고 재미를 줄 만한 사인을 만들
기 위해서는 '틀을 깨고' 나와야 합니다. 틀
을 깨고 글자를 파격적으로 쓰려는 노력이
필요한 것이죠. 여러분들이 태가 나는 사인
을 하고 싶었는데도 불구하고 그동안 그 모
양이 심심했던 이유는 이 직사각형의 틀을
크게 벗어나지 못했기 때문입니다.

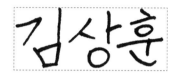

이름의 직사각형 틀

보다 파격적으로 선들을 틀 바깥으로 꺼내
어 써보겠습니다. 제 이름을 예시로 해볼게
요. 우선 'ㄱ'의 끝부분을 틀 바깥으로 과감
하게 꺼내봅시다. 모음 'ㅣ'도 하늘 높이 솟
구치게 연출할 거예요. 중간 글자는 양옆의
글자와 겹칠 수 있으므로 크게 변화를 주
지는 못하겠지만 심심하지는 않도록 'ㅏ'의
팔을 받침과 연결해 쓰겠습니다. 마지막 글
자는 받침 'ㄴ'을 바깥으로 길게 빼내어 파
격적으로 표현했습니다.

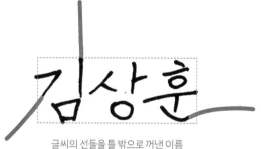

글씨의 선들을 틀 밖으로 꺼낸 이름

어느 부분이 틀 밖으로 벗어날지 작전을 다 짰다면 빠른 글씨로 사인을 써봅니다. 이 과정에서 손이 자연스럽게 이어지는 선들까지 연출할 수 있다면 한층 멋스러운 사인이 완성되지요. 전체 테두리를 다시 그려보면 기존의 넓적한 틀보다 훨씬 재미있는 모양새로 바뀌었다는 사실을 깨달을 수 있습니다.

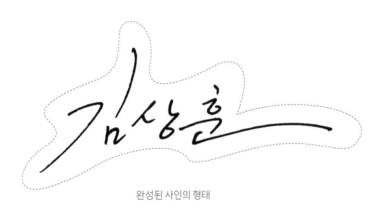

완성된 사인의 형태

사인의 모양에도 리듬이 필요합니다. 크게 파격적인 표현을 했다면 다음 부분은 얌전하게, 또 얌전한 부분이 있었다면 다음 부분은 파격적으로, 강약을 섞어가며 연출을 시도하면 금세 멋진 사인을 만들어 낼 수 있을 겁니다!

사인 쓰기 연습하기

직사각형 틀을 이용하여 사인 쓰기를 연습해 보세요.

봉투에
세로쓰기로
이름 쓰는 법

원래 한글은 세로로 쓰는 문자였습니다. 지금도 경조사에 참석해 봉투를 쓸 때, 혹은 방명록을 작성할 때 세로쓰기를 사용하지요. 세로쓰기는 그 나름의 멋뿐만 아니라 글씨를 연습할 때 매우 도움 되는 요소를 가지고 있으므로 소개해 보려고 합니다.

밑줄 활용법

가로쓰기가 밑줄을 이용하듯 세로쓰기도 밑줄을 활용합니다. 기존에 사용하던 공책을 90도 돌려 밑줄을 수직선으로 탈바꿈시키면 훌륭한 세로쓰기 교재가 되지요. 수직선을 이용하여 세로로 쓰는 방법은 간단합니다.

세로 모음은 내리는 선을
수직선에 맞춰요

'ㅖ'나 'ㅐ'처럼 세로선을 두 번 내리는 모음의 경우에는 마지막 선을 수직선에 정렬합니다.

가로 모음은 자음의 오른쪽을
수직선에 맞춰요

가로 모음은 수직선 밖으로 넘어가는 것이 정상입니다.

받침이 들어간 글씨는 받침의 끝 선을
맞춰 수직선에 오른쪽을 정렬해요

'받침의 핵심은 끝 선 맞추기'입니다. 그래서 받침이 들어가는 글자는 손쉽게 응용할 수 있을 겁니다.

초대장

개인전

축하합니다

결혼식

수직선을 이용하여 세로쓰기를 연습해 보세요.

봉투에 이름 잘 쓰는 법

우선 봉투는 매끄러운 앞면이 아닌 접착 선이 보이는 뒷면에 이름을 씁니다. 중간선 기준으로 왼편에 이름을 쓰는 것이 옳은 방법이라고 해요. 아마 봉투를 확인하는 사람이 오른손잡이일 확률이 높으니, 글씨를 손으로 가리지 않고 편하게 확인할 수 있도록 배려하는 것이 아닐까 추측해 봅니다.

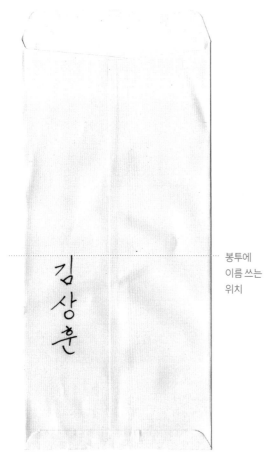

봉투에
이름 쓰는
위치

세로쓰기로 쓴 이름

봉투 왼쪽에 이름을 쓸 때는 하단에 위치하는 편이 보기 좋습니다. 시작 위치가 고민이 된다면 봉투를 반으로 접었다 생각하고 접힌 절반 지점부터 이름을 시작하면 됩니다.

이름은 앞서 연습했던 개념을 적용합니다. 수직선을 이용하여 글씨를 정렬하는 방법이었죠. 세로 모음이 들어간 글자를 쓸 때는 가상의 수직선에 모음이 지나간다는 생각으로 쓰고, 가로 모음이 들어간 글자는 초성 및 받침의 오른쪽을 수직선에 맞춘다는 생각으로 쓰면 됩니다.

봉투를 현장에서 쓰게 되면 사람이 많은 시끌벅적한 상황이므로 나도 모르게 마음이 급해져 쫓기듯이 이름을 쓰게 될 확률이 높습니다. 그러나 내 이름 쓰기에 간섭하거나 재촉할 사람은 어디에도 없으니 여유롭게 펜을 잡는 것부터가 좋은 봉투를 쓰는 출발점이라고 당부하고 싶습니다.

백글의 100초로 익히는 백점 글씨

글씨 연습의 초반 단계에서는 연습의 양보다 질이 중요하다고 말씀드렸습니다. 글씨를 정확한 개념과 의도를 가지고 써봐야 비로소 연습이 효과를 발휘하기 때문이었죠. 하지만 일정 단계를 넘어 좋은 질서와 균형을 이해하고 내 글씨의 문제점을 진단할 수 있는 안목이 생기면 그때부터는 많이 쓰는 사람이 승리합니다. 필사는 그런 의미에서 매우 좋은 취미입니다.

필사는
좋은 취미

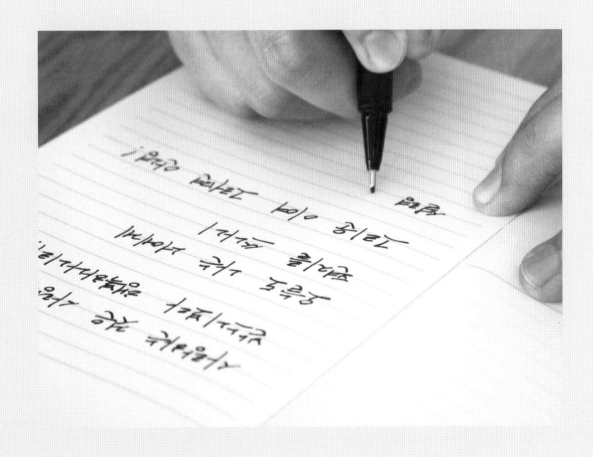

떨어지지 않는 연습 거리

글씨 연습은 꾸준함과 지속력이 중요합니다. 두고두고 오래 연습하려면 연습 거리가 떨어지면 안 되겠죠? 또 동기부여가 몹시 중요하므로 '쓰고 싶은 문장'을 써야 지치지 않고 오래 연습할 수 있습니다. 아무런 감정이 들지 않는 낱말들과 줄글을 베끼기만 하는 일은 벌칙과 다름이 없을 테니까요. 소설, 잡지, 노래 가사, 성서 등 필사할 만한 글은 넘쳐납니다.

균형 잡힌 활자를 관찰하는 힘

필사는 인쇄가 된 활자를 읽고서 손으로 옮겨적는 일입니다. 책 속 활자는 매우 정제된 균형 잡힌 글씨이므로 관찰하며 연습하다 보면 자연스럽게 손글씨 고유의 균형을 다듬는 데에도 도움이 됩니다. 내 눈에 매력적으로 보이는 활자의 장점을 나만의 손글씨로 치환하여 표현할 수 있는 능력이 자라는 것이지요. 그래서 필사를 많이 할수록 필력이 성장하여 글씨체에 보기 좋은 개성이 도드라지게 됩니다.

몰두하는 기쁨

필사를 하면 온전히 내 글씨를 연습할 수 있는 시간을 보낼 수 있습니다. 학교에서, 직장에서 생각보다 많은 양의 글씨를 손으로 쓰는데도 글씨가 전혀 좋아지지 않는다며 고민하는 분들이 있습니다. 과업과 연습은 엄연히 다릅니다. '써야만 하는 글씨'와 '나를 위한 글씨'는 그 결이 매우 다릅니다. 몰두하는 기쁨보다 수행하는 괴로움이 크면 실력은 더이상 성장하지 못합니다. 그런 의미에서 기꺼이 몰두할 만한 필사라면 글씨 연습을 하기에 더할 나위 없이 좋은 방법일 것입니다.

죽는 날까지 하늘을 우러러
한 점 부끄럼이 없기를
잎새에 이는 바람에도
나는 괴로워했다.
별을 노래하는 마음으로
모든 죽어가는 것을 사랑해야지
그리고 나한테 주어진 길을
걸어가야겠다.

오늘 밤에도 별이 바람에 스치운다.

— 윤동주, 「서시」

사랑하는 것은
사랑을 받느니보다 행복하나니라
오늘도 나는 너에게 편지를 쓰나니

그리운 이여 그러면 안녕!

설령 이것이 이 세상 마지막 인사가 될지라도
사랑하였으므로 나는 진정 행복하였네라.

— 유치환, 「행복」中.

나는 아직 나의 봄을 기둘리고 있을 테요
모란이 뚝뚝 떨어져 버린 날
나는 비로소 봄을 여읜
오월 어느날 그 하루 무덥던 날.
떨어져 누운 꽃잎마저 시들어 버리고는
천지에 모란은 자취도 없어지고
뻗쳐오르던 내 보람 서운케 무너졌으니
모란이 지고 말면 그뿐 내 한 해는
다 가고 말아
삼백 예순날 하냥 섭섭해 우웁네다.
모란이 피기까지는
나는 아직 기둘리고 있을 테요
찬란한 슬픔의 봄을.

— 김영랑, 「모란이 피기까지는」

07

백지에
글씨 쓰기

티끌 하나 없이 깨끗한 종이에 볼펜으로 글씨 쓰기. 생각만 해도 긴장이 되지요? 크기가 점점 작아지지는 않을까, 글씨가 점점 올라가지는 않을까 걱정이 되지만 우리는 앞서 이러한 걱정들에 대한 충분한 대비와 연습을 끝내고 넘어왔다는 사실을 잊으면 안 됩니다.

바닥을 사수하라

제일 먼저 떠올려야 할 힌트는 '바닥'입니다. 밑줄을 이용하여 모든 글자를 바닥에 붙여서 쓰는 연습을 했었죠? 밑줄이 없는 백지에서도 마찬가지로 바닥을 사수해야 합니다. 글씨를 쓰기 전에는 바닥을 확인할 수 없어도 첫 글자를 쓰고 나면 이내 바닥을 찾을 수 있습니다. 첫 글자를 끝마친 지점을 이후 밑줄로 이용하겠다고 스스로 정한 셈이니까요. 이후 전개하는 모든 글자는 첫 글자가 끝난 지점만을 보면서 씁니다. 목표 지점을 정하여 글자를 마무리하는 시도 자체가 중요합니다. 당장 모양이 예쁘지 않더라도 끝나는 지점만 정확하게 맞추겠다는 마음가짐으로 문장을 써보세요.

백지의 여백

다음으로 떠올려야 할 힌트는 '여백'입니다. 백지에 줄글을 쓸 때는 상하좌우의 여백을 동일하게 비워 둬야 보기 좋습니다. 알맞은 여백을 눈으로 찾기 쉽지 않다면 쓰기 직전에 종이의 모서리를 살짝 내려 펜으로 점을 찍습니다. 점의 위치부터 글씨를 시작하면 편하게 여백을 연출할 수 있습니다.

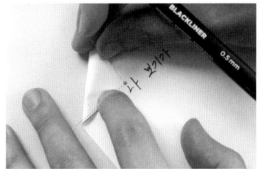

줄 간격은 넉넉하게

윗줄과 아랫줄의 문장이 달라붙으면 역시 답답한 느낌이 생겨나 가독성을 해치므로 띄어쓰기를 하듯이 넉넉하게 여백을 비워 둡니다. 적당한 띄어쓰기의 여백인 1.5글자 정도의 간격이라면 충분할 것입니다.

글자를 시작하기 좋은 위치

적당한 줄 간격

윗줄과 아랫줄의 문장이

서로 달라붙지 않도록

서식에 손글씨 쓰는 법

세상이 비약적으로 발전하여 손글씨를 쓸 일이 크게 줄었다고는 하지만, 관공서에서 일을 처리하거나 계약 내지는 간단한 설문 조사를 할 때마저도 자필로 서식을 작성해야 할 때가 많습니다. 생활에서 접하는 다양한 서식들을 쓸 때는 어떤 유의사항이 있을지 살펴보겠습니다.

바닥의 중요성

서식이 백지인 경우는 없습니다. 내용을 써야 할 부분은 밑줄로 표시하거나 표로 정리하여 네모 칸에 기입할 수 있도록 유도하지요. 밑줄이 있으니 당연히 글씨를 바닥에 붙여야겠다고 생각할 겁니다. 하지만 표를 작성할 때는 또다시 바닥의 중요성을 잊고 맙니다. 표의 칸이 위아래로 크다면 상하좌우 여백을 동일하게 만들어서 칸 중간에 내용을 쓰는 것이 좋지만, 만일 한 줄 넘게 쓰기 힘들다고 판단될 만큼 표의 칸이 좁다면 밑줄에서의 경우와 동일하게 글씨를 바닥에 붙이는 편이 보기 좋습니다.

빈칸을 채우는 법

또 정해진 칸의 너비에 비해 기입할 내용이 적은 경우, 어느 정도 칸을 채워야 한다는 강박 때문에 자간을 벌리는 경우가 있습니다. 지나치게 자간을 벌리면 한눈에 잘 읽히지 않기 때문에 될 수 있으면 자간을 수정하지는 않도록 합니다. 글씨의 공간은 자음과 모음 사이를 알맞게 벌리는 것만으로도 충분합니다. 칸이 비어 보이는 것이 고민이라면 들여쓰기를 통해 공간의 균형을 맞추는 방법이 도움이 될 것입니다.

조급하게 쓰지 말 것

특히 관공서에서 서식을 작성하는 경우는 불편한 책상에서, 어정쩡한 자세로, 낯선 펜을 이용하여 글씨를 쓰는 상황입니다. 조건이 좋지 않은 만큼 쫓기는 마음으로 해치우듯 글씨를 쓰지 않게끔 신경 써야 합니다. 촌각을 다투는 급박한 상황에서 생활서식을 작성할 일은 거의 없으므로 여유를 가지고 글씨를 쓰려는 마음가짐부터가 중요합니다. 앞서 봉투 쓰기에서도 했던 당부지만 거듭 강조합니다. 언제, 어디서든 글씨를 쓸 일이 있으면 자신감을 갖고 나의 속도대로 차분하게 글씨를 표현하면 좋겠습니다.

주소 잘 쓰는 법

서식을 작성하면서 신상정보를 기입할 때 절대 빠지지 않는 것이 주소입니다. 주소 쓰기가 어려운 이유는 써야 하는 양이 길고, 한글과 숫자, 영어까지 섞이는 경우가 있기 때문일 거예요. 주소 쓸 때 도움이 될 만한 조언을 해드리겠습니다.

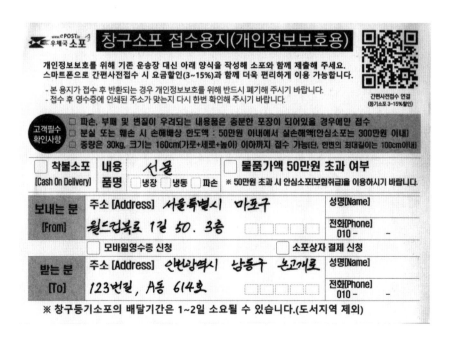

글씨를 예쁘게 만드는 기본 중 하나는 글자들의 크기를 통일시키는 일입니다. 한글, 숫자, 로마자 모두 문자에 포함되므로 모두 같은 크기로 써야 합니다.

글자의 크기를 맞추는 일은 우선 높이, 즉 키를 맞추는 것에서부터 출발합니다. 숫자도 한글과 같은 한 글자이므로 둘의 크기를 맞추기 위해서 길게 연출해야 합니다. 특히 숫자 중 2와 0이 키가 작을 확률이 높으므로 2는 내리는 대각선을 길게, 0은 길쭉한 타원형으로 연출해야 합니다.

또 글자의 크기를 맞추는 일은 키에만 국한된 이야기가 아니었습니다. 폭, 즉 너비까지 같게 만들어야 비로소 글자의 크기가 동일하다고 표현할 수 있었죠. 숫자 1이나 로마자 I와 같은 특수한 경우를 제외하고는 모든 글자의 가로 폭이 동일하게 주소를 쓰는 것이 좋습니다. 주소는 필연적으로 두 종류 이상의 문자가 섞이게 되므로 그 크기까지 들쭉날쭉하다면 매우 조잡하게 보일 거예요. 최대한 통일감을 살려서 잘 읽히게 만들어야 잘못 쓴 주소 때문에 불상사가 생기지 않도록 예방할 수 있습니다.

주소 [Address] 서울특별시 마포구					
월드컵북로 1길 50. 3층					
☐ 모바일영수증 신청			☐ 소포상자		
주소 [Address] 인천광역시 남동구 논고개로					
123번길, A동 614호					

제한된 시험 시간 동안 최소한 시험 점수에 손해는 보지 않을 정
도로 염두에 두면 좋을 점들을 조언하고자 합니다.

글 쓸 공간 없으면

문장을 쓰다 보면 남은 공간에 긴 단어를 쓰기에는 부족하고, 줄
을 바꾸자니 공간이 지나치게 비어 고민되는 상황을 마주하게 됩
니다. 이때 과감하게 줄을 바꾸는 편이 오히려 답안이 보기 좋습
니다.

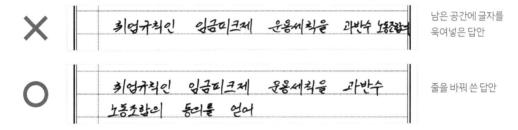

남은 공간에 글자를
욱여넣은 답안

줄을 바꿔 쓴 답안

답안지 밑줄의 역할

또 답안지에는 분명히 밑줄이 존재하므로 밑줄에 정확하게 글씨
를 붙이는 노력이 필요합니다. 글자들이 바닥에 붙지 못하고 공
중으로 뜨면 불안정한 느낌이 들어 읽는 사람의 눈이 피로하게
됩니다. 게다가 글자도 고르게 분포하지 않을 확률이 높아 가독
성은 더 나빠질 겁니다. 받침이 들어가는 글자가 자꾸 커져서 밑
줄을 뚫고 내려오는 현상도 문제가 됩니다. 밑줄과 글씨가 겹쳐
시야가 빽빽하게 가득 차므로 반드시 고쳐야 할 습관입니다.

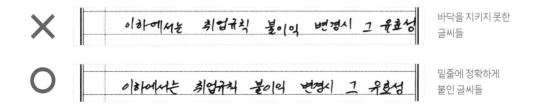

바닥을 지키지 못한
글씨들

밑줄에 정확하게
붙인 글씨들

메모지 깔끔하게 쓰는 법

쪽지나 메모의 주된 기능은 '전달'입니다. 다른 사람에게 하고 싶은 말을 간단하게 정리해서 전달하거나 미래의 내가 기억해야 할 정보를 전달하는 기능을 하지요. 그러므로 나중에 다시 메모를 보았을 때 깔끔하게 메시지와 정보가 전달되어야 할 겁니다. 크게 다섯 가지로 메모의 전달력을 깔끔하게 만드는 방법을 정리하겠습니다.

1. 내용은 중심부에

중심부에
내용을 몰아서

메모의 내용이 한 방향으로 치우치지 않도록 조심해야 합니다. 메모지의 상하좌우에 마치 영화 상영관 스크린처럼 검은 테두리가 있다고 상상하는 편이 좋겠죠. 상상한 테두리에 글씨가 침범하지 않게, 될 수 있으면 중심부에 내용을 몰아서 씁니다.

2. 글씨는 큼직큼직하게

평소보다
자음크게

메모지가 작으니까 글씨를 작게 써야 한다는 부담을 느끼면 안 됩니다. 필요 이상으로 작은 글씨는 메모의 전달력을 해칩니다. 메모할 때는 될 수 있으면 글씨를 큼직큼직한 느낌으로 쓰는 편이 좋습니다. 실제로 글씨의 크기를 거대하게 만들 수는 없으니, 평소보다 자음만 더 크게 쓴다는 마음가짐으로 연출하면 큼직한 글씨의 느낌이 날 거예요.

3. 글씨는 통통하게 퍼진 형태로

얇은 글씨보다는
통통한 글씨

글씨를 좁고 말라 보이게 쓰면 전달력이 떨어집니다. 굵기 조절이 버겁다면 차라리 마른 글씨보다는 통통하게 퍼진 글씨를 택하는 편이 전달은 더 잘됩니다. 한 글자 안에서 간격을 넉넉하게 벌리고 가로 모음을 크게 써서 글씨의 폭이 절대 좁아지지 않도록 합니다.

4. 내용은 핵심만 짤막하게

내용을 많이 적지 않아야 합니다. 작은 지면에 긴 글을 욱여넣으려면 글씨를 큼직한 느낌으로 연출할 수도 없고, 부담 때문에 글씨를 좁게 쓸 우려도 큽니다. 핵심만 전달할 수 있도록 내용을 축약하거나, 만일 긴 문장이라면 한 줄로 쓰지 말고 줄을 자주 바꾸어 짤막짤막하게 읽히도록 의도해야 내용 전달이 수월합니다.

5. 진하고 굵은 사인펜으로

펜의 종류도 전달력에 영향을 미치는 요소 중 하나입니다. 흐릿한 연필보다는 진한 볼펜, 또 가는 볼펜보다는 굵은 사인펜으로 메모하는 것이 시각적으로 전달력이 뚜렷할 것입니다.

홍길동님께
전화왔었습니다.

냉장고에서
과일 꺼내 먹어

잠시
외출 중입니다

카드와 편지를 쓸 때는 진심과 정성만 가득 담아도 충분히 가치 있지만 지금은 글씨에 대한 이야기를 하고 있으니 공간 디자인의 측면에서 좋은 카드와 편지를 쓰는 방법을 말씀드려볼까 해요.

| 배곡하게 글씨를 채운 편지 | 핵심만 간결하게 쓴 편지 |

핵심만 간단히

종이에 배곡하게 글씨를 채우면 그 모양새가 아무리 예쁘더라도 답답한 느낌을 피할 수 없습니다. 전할 내용을 덜어내거나 핵심만 압축하여 간결하게 적는 편이 디자인적으로 훨씬 읽기 편한 느낌을 줍니다. 그래도 써야 할 내용이 많다면 최대한 가는 펜을 이용하여 조금이라도 여백에서 이득을 보는 것이 바람직한 공간 디자인이라고 할 수 있습니다.

여백 동일하게 남겨두기

상하좌우 여백이 동일한 것도 물론 중요합니다. 한쪽으로 내용이 쏠려버리는 상황은 역시 공간 디자인에 실패했다고 평가할 수 있으니까요. 눈대중으로 여백을 비우는 일이 어려우면 쉽게 떨어지는 종이테이프를 테두리에 붙여놓았다가 내용 작성이 끝난 뒤에 제거하는 것도 좋은 방법입니다.

얼굴 하나야
손바닥 둘로
폭 가리지만

보고 싶은 마음
호수만 하니
눈 감을 밖에
— 정지용 「호수」

내용이 한쪽으로 쏠린 편지

얼굴 하나야
손바닥 둘로
폭 가리지만

보고 싶은 마음
호수만 하니
눈 감을 밖에.
— 정지용 「호수」

상하좌우 여백이 동일한 편지

백글의 100초로 익히는 백점 글씨

줄 간격은 적당히

줄 간격도 공간분배에 중요한 부분입니다. 띄어쓰기를 하듯 줄과
줄 사이를 여유 있게 벌리는 편이 좋으나, 다만 상하좌우의 여백
보다 줄 간격이 큰 현상은 반드시 피해야 합니다. 테두리의 여백
보다도 넓은 줄 간격은 공간을 예쁘게 나누는 데 도움을 주지 못
하고, 내용이 부실한 것처럼 느껴지게 할 뿐이니까요.

To. _____

멀리서 고생이 많지?

추운 강원도에서 근무하는 너를

생각하면 마음이 무겁네.

그래도 꿋꿋하게 잘 해낼 거라고

생각하고 있어.
From. _____

To. _____

멀리서 고생이 많지?
추운 강원도에서 근무하는
너를 생각하니 마음이
무겁네. 그래도 꿋꿋하게
잘 해낼 거라고 생각하고
있어. 보고싶다 내 친구.

From. _____

상하좌우 여백보다 줄 간격이 크게 쓴 편지 | 줄 간격이 적당한 편지

밑줄 사용법

써야 할 양이 많아 공간분배가 걱정된다면 밑줄을 그어놓고 쓰는
것도 좋은 대책이 될 수 있습니다. 이때는 줄을 전부 이용하려는

DEAR. _____

내 마음은 호수요, 그대 저어 오오. 나는 그대의
흰 그림자를 안고, 옥 같이 그대의 뱃전에
부서지리다. 내 마음은 촛불이오, 그대 저
문을 닫아주오. 나는 그대의 비단 옷자락에
떨며, 고요히 최후의 한 방울도 남김없이
타오리다. 내 마음은 나그네요. 그대 피리를
불어주오. 나는 달 아래 귀를 기울이며,
호젓이 나의 밤을 새이오리다. 내 마음은
낙엽이오, 잠깐 그대의 뜰에 머무르게
하오. 이제 바람이 일면 나는 또 나그네같이
외로이 그대를 떠나오리다.
　　　　　　　　　　　　　 ─ 김동명, 내 마음은,

FROM. _____

줄을 비우지 않고 쓴 편지

생각보다는 첫째 줄에 내용을 썼다면 그다음 줄은 통째로 비우고, 셋째 줄에 다시 내용을 이어가는 방법을 추천합니다. 그러면 자연스럽게 줄 간격이 보장되어 깔끔해 보입니다.

Good

DEAR. _____

내 마음은 호수요, 그대 저어 오오.

나는 그대의 흰 그림자를 안고, 옥같이

그대의 뱃전에 부서지리라.

내 마음은 촛불이오, 그대 저 문 달아

주오. 나는 그대의 비단 옷자락에 떨며,

고요히 최후의 한 방울도 남김없이

타오리다. — 김동명, 「내 마음은」中.

FROM. _____

한 줄씩 비워 놓고 쓴 편지

태블릿에
잘 쓰는 법

기술의 발달로 인해 태블릿에 터치펜으로 글씨를 쓸 때는 어떻게 해야 예쁘게 쓸 수 있는 질문하는 분들이 크게 늘었습니다. 종이에 쓰는 글씨와 태블릿에 쓰는 글씨는 본질적으로 쓰는 행위만 같을 뿐 유사한 부분을 찾기가 힘듭니다.

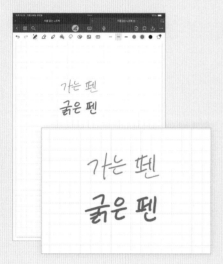

약간 굵게 쓰기

약간 굵기가 있는 설정의 펜을 쓰는 것이 좋습니다. 펜촉이 가는 설정일수록 손의 흔들림과 글자에서 어긋나는 부분이 티가 많이 나기 때문입니다.

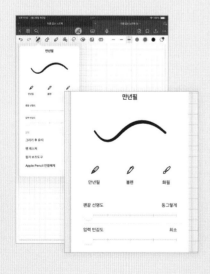

필압 설정 끄기

'필압' 설정이 되어있다면 무조건 꺼야 합니다. 누르는 힘에 따라 예민하게 반응하여 선의 굵기가 시시각각 변하므로 아직 터치펜에 완벽하게 적응하지 못한 초보자 상태에서는 글씨를 지저분하게 만드는 직접적인 요인이 됩니다.

반복연습을 통해 나만의 '감' 찾는 것이 관건이라고 할 수 있습니다. 하지만 감을 찾아가는 길에도 지름길이 존재할 수 있으니 당장 실천할 수 있는 작은 조언들을 드리겠습니다.

손을 자주 떼지 않는다

손을 자주 떼지 않고 쓰는 편법을 사용하는 것도 고려해 보세요. 실제로 펜을 움직이는 부분과 화면 너머 인식되는 부분에는 오차범위가 있으므로 손을 자주 뗄수록 선의 끝과 끝이 어긋날 확률이 높습니다. 'ㄹ'을 한 호흡에 미끄러지듯 쓴다든지, 'ㅁ'을 네모 그리듯 한 번에 돌리는 것과 같은 편법으로 글씨를 쓰면 깔끔한 느낌에는 도움이 됩니다.

기울임꼴로 쓴다

마찰력이 없어 펜이 미끄러지기 때문에 선을 수직으로 곧게 세우기 매우 힘들 것입니다. 차라리 수직선을 포기하고 글씨를 기울임꼴로 쓴다는 발상의 전환을 하면 스트레스가 대폭 경감됩니다. 수직선보다는 대각선이 훨씬 더 쓰기 쉬운 선이니까요.

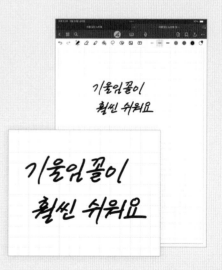

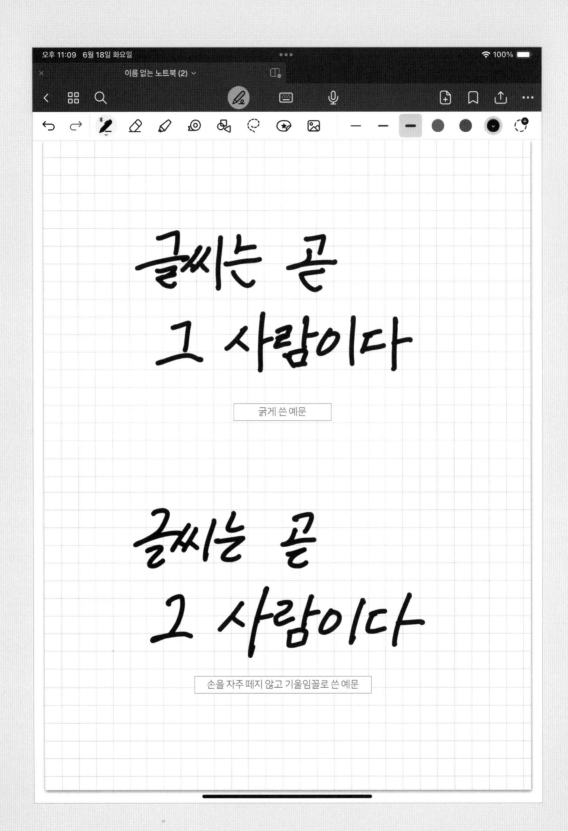

글씨는 곧
그 사람이다

굵게 쓴 예문

글씨는 곧
그 사람이다

손을 자주 떼지 않고 기울임꼴로 쓴 예문

종이에 글씨를 쓸 때는 수평면에 쓰지만 칠판에 글씨를 쓸 때는 수직면에 쓰게 됩니다. 수직면에 글씨를 쓸 때는 무엇을 조심해야 할지 알아보겠습니다.

세로선을 약간 짧게 쓰기

우선 수직면에서는 수평면보다 마찰력도 적어지고 중력의 영향을 받기 때문에 세로선이 평소보다 길어질 우려가 큽니다. 그래서 가로선을 충분한 길이로 써도 칠판에 다 쓰고 난 후에는 글자들이 매우 길쭉하고 말라 보일 수 있다는 것이죠. 종이에 쓸 때보다 세로선을 약간 모자라게 내려쓴다고 생각하며 쓰는 것이 좋습니다. 필요에 따라서는 생각보다 넙데데하게 글씨를 쓴다는 느낌으로 써야 하는 경우도 있습니다.

오늘의 숙제
Not bad

오늘의 숙제
Good

오른쪽으로 떨어지지 않게

수직면에서는 가로선을 쓸 때 오른쪽으로 내려가는 현상이 발생합니다. 의식하지 않으면 오른쪽으로 진행할수록 중력의 영향을 받아 팔이 아래로 떨어지기 때문이지요. 이를 보완하기 위해 칠판에 글을 쓸 때는 글씨에 기울기를 강하게 주겠다는 마음가짐으로 글씨를 쓰는 편이 좋습니다.

자음의 크기를 크게

칠판에 글을 쓸 때의 특성상 많은 양의 글씨를 빼곡하게 담는 것보다는 중요한 낱말, 중요한 어절 위주로 글씨를 쓰게 됩니다. 그래서 단어를 시각적으로 돋보이게 만드는 일이 중요한데 이때 효과적인 방법이 평소보다 자음의 크기를 늘리는 것입니다. 글씨에서 더 큰 부분은 모음이고, 모음이 뼈대 역할을 맡고 있으나 실질적인 의미와 소릿값은 자음이 더해졌을 때 완성됩니다. 'ㅏ' 혼자만으로는 의미가 없지만 'ㅋ'과 'ㄹ'이 더해져 '칼'로 완성되는 것처럼요. 이런 원리에 따라 자음의 크기를 살짝 키워서 도드라지게 만든다면 핵심어를 명확하게 인식하는 데 도움이 됩니다.

손글씨가
사라지지 않는 이유

지금까지 손글씨에 대한 다양한 이야기를 함께 나누어 보았습니다. 글씨를 어떻게 하면 '잘' 쓸 수 있을까, 어떻게 하면 '예쁘게' 쓸 수 있을까. 이렇게 추상적으로만 생각했던 지난날의 고민들에 좋은 힌트를 얻었길 바랍니다. 책을 읽으면서, 글씨를 쓰는 일에는 몇 가지 굵직한 대원칙이 있고 이것들만 유기적으로 활용하면 어떠한 상황에서도 발전된 나만의 글씨를 표현할 수 있다는 사실을 깨달았을 거예요.

우리는 대한민국 국민이고 모국어로 한글을 사용하고 있습니다. 한국 사람이 한국말을 쓰는 일에 얼마나 위대한 비법이 존재할까요? 내가 실천할 수 있는 것부터 하나하나 질서와 균형을 채워나간다면 누구나 스스로 만족하는 글씨를 쓰게 될 것이라고 확신합니다. 여러분의 그 성실한 노력 속에 제가 조언을 드릴 수 있어 한없이 기쁘게 생각합니다.

인간은 표현하는 동물입니다. 몸짓을 하고, 표정을 짓고, 말을 하며 내 생각을 표현하는 것은 본능이지요. 글씨 쓰기도 마찬가지입니다. 우리는 표현하기 위해 문자라는 장치까지 개발하여 오늘도 '인간답게' 소통하는 중이죠. 기술이 아무리 발전해도, 세상이 아무리 변화해도 인간의 본능까지 거스르는 발전은 추진되기 어렵습니다. 앞으로도 인류는 손으로 글씨를 쓸 겁니다. 이것이 손글씨가 절대 사라지지 않는 이유이자, 우리가 '인간답게' 살아가기 위해 글씨 연습을 해야 하는 이유입니다.

혹자는 문명이 더 발전해서 글씨를 쓸 필요가 없는 세상이 왔으면 좋겠다고 말합니다. 굳이 도구를 손에 쥐고 수고스럽게 모양을 만드는 일은 원시적이라고요. 저도 글씨 쓸 필요가 없을 정도로 세상이 더 발전했으면 좋겠습니다. 왜일까요? 기술이 발전하여 수고스러운 일을 하지 않아도 될수록 사람이 직접 손으로 해내는 것들의 가치는 올라가기 때문이지요. 지금도 작은 쿠키는 수제로 만든 것들이 더 비싸게 팔리고, 최고가의 명품 자동차는 그 공정을 사람이 직접 조립한다고 하니까요. 내 손으로 직접 해내는 것들의 가치를 알고 있는 여러분들의 글씨 연습을 앞으로도 열심히 응원하겠습니다.

백글이었습니다.